The Candle

The Candle

더
캔들

做自己的手工蠟燭設計師2、
從基礎到高級，大豆蠟燭與柱狀蠟燭
더 캔들

作　者　李宋禧（이송희）

譯　者　熊懿樺　　　　發 行 人　何飛鵬
責任編輯　王斯韻　　　　總 經 理　李淑霞
美術設計　王韻鈴　　　　社　　長　張淑貞
行銷企劃　曾于珊　　　　總 編 輯　許貝羚
　　　　　　　　　　　　副 總 編　王斯韻

出　版　城邦文化事業股份有限公司・麥浩斯出版
地　址　104 台北市民生東路二段141號8樓
電　話　02-2500-7578
發　行　英屬蓋曼群島商家庭傳媒股份有限公司城邦分公司
地　址　104 台北市民生東路二段141號2樓
讀者服務電話　0800-020-299
（9：30AM～12：00PM；01：30PM～05：00PM）
讀者服務傳真　02-2517-0999
讀者服務信箱 E-mail：csc@cite.com.tw
劃撥帳號　19833516

戶　名　英屬蓋曼群島商家庭傳媒股份有限公司城邦分公司
香港發行　城邦〈香港〉出版集團有限公司
地　址　香港灣仔駱克道193號東超商業中心1樓
電　話　852-2508-6231
傳　真　852-2578-9337

馬新發行　城邦〈馬新〉出版集團Cite(M) Sdn. Bhd.(458372U)
地　址　41, Jalan Radin Anum, Bandar Baru Sri Petaling, 57000
Kuala Lumpur, Malaysia
電　話　603-90578822
傳　真　603-90576622

製版印刷　凱林印刷事業股份有限公司
總經銷　　聯合發行股份有限公司
地　址　新北市新店區寶橋路235巷6弄6號2樓
電　話　02-2917-8022
傳　真　02-2915-6275
版　次　初版3刷　2023 年 1 月
定　價　新台幣 499 元　港幣 166 元

Printed in Taiwan

國家圖書館出版品預行編目(CIP)資料

做自己的手工蠟燭設計師2、從基礎到高級，大豆蠟燭與
柱狀蠟燭　/李宋禧（이송희）著. -- 初版. --
臺北市：麥浩斯出版：家庭傳媒城邦分公司發行, 2019.11
冊；　公分
ISBN 978-986-408-547-7（第2冊：平裝）

1. 蠟燭　2. 手作
999　　　　108017598

The Candle

더 캔들

做自己的手工蠟燭設計師2、
從基礎到高級，大豆蠟燭與柱狀蠟燭

李宋禧이송희

當蠟燭化身唯美飾品

相較於 2014 年我的第一本著作《做自己的手工蠟燭設計師 1、大豆蠟與容器蠟燭》出版當時，蠟燭在人們心中的地位已有很大的不同。現在的蠟燭，是禮物清單上不可或缺的品項；「人人皆可自製蠟燭」的想法，也讓越來越多人將手作蠟燭作為興趣，甚至職業。蠟燭，成為生活中越來越常見的物品。

我觀看蠟燭的視角有些不同，最初我想做的不是「蠟燭」，而是「單單放著也很美的趣味造型物品」，只不過當時選擇的材料——蠟，正好是蠟燭的原材，也因此「我的第一個公仔是蠟燭」的說法或許更為貼切。

於是，迄今六年的手作蠟燭經歷就此開啟，製作隨手一擺就賞心悅目、作為裝飾小物也毫不遜色的「唯美蠟燭」成為我的志向，也是這本書的終極目標。

本書使用法

將「做出漂亮的造型蠟燭」作為目標，可能會讓讀者誤以為難度很高，似乎難以上手，但其實這本書比坊間的書更零距離，只要按照書中的難易度等級，系統化的按部就班操作，便能一步步達到目標。

不要一開始就抱著「要做出漂亮的造型蠟燭」的想法，先用市售的基本模具，從最簡單的造型入手，待基礎技法訓練紮實後，再進一步思考顏色與造型的搭配，進行進階的蠟燭製作（請參 Part 02）。

接著是熟悉造型。第一步可以從自然界中容易取得的石頭作為入門，思考何種形狀較美、何種形狀適合用來做成蠟燭，培養出基本的造型敏感度後，再利用像是木製積木這類素材，練習建構趣味造型（請參 Part 03）。按照書中規劃的進度循序漸進，慢慢就能將腦中想法繪製成平面圖，親手完成從無到有的具體造型，做出「自己的蠟燭」（請參 Part 04）。

雖然有系統性的編排，但讀者也許會擔心該不會收錄的都是高難度的蠟燭作品吧？別忘了書中介紹的蠟燭超過四十種，種類豐富多元，絕對讓初學者也能輕鬆駕馭。之所以能收錄這麼多種作品，秘訣就在於「融會貫通」，書中展示的案例都是將基礎蠟燭的作法，套用到不同設計上所完成的造型蠟燭。換句話說，這本書涵蓋的範圍從紮實的基礎訓練到進階的深化課程，適合所有蠟燭手作玩家。

專屬於你的唯美蠟燭

隨著蠟燭的大眾化，現今蠟燭不再只有散發光芒、傳播香氣的功能，亦是備受矚目的裝飾小物，我也為了想親手做出與眾不同蠟燭的人，傾注心血撰寫第二本書，期望這本書可以成為喜愛特色蠟燭之人的參考書籍，哪怕只有少少的幫助。

CONTENTS

PART
01

蠟燭的開始：
基礎的重要性

非知不可的蠟燭基礎

1

蠟燭的各種名稱

蠟燭可以廣分為容器蠟燭（Container Candle）和柱狀蠟燭（Pillar Candle），根據製作工具、形狀、用途，再分別賦予不同名稱。

容器蠟燭

容器蠟燭（Container Candle）顧名思義就是以容器（Container）盛裝的蠟燭，不論容器材質為何、蓋子有無，只要是在容器內點燃燭芯的蠟燭都稱之為容器蠟燭。凡是能耐高溫的材質，像是陶瓷、玻璃、不鏽鋼等，都可作為裝蠟燭的容器。

裝在極小器皿內的容器蠟燭稱為茶蠟（Tea Light Candle），最初的用途是放在加熱器內讓壺內的茶持續溫熱而得名，圓形最常見，也有三角形、星形、樹狀等各式形狀。

柱狀蠟燭

柱狀蠟燭（Pillar Candle）是指沒有容器盛裝，如柱子（Pillar）般獨立存在的蠟燭。

依據製作技法又分為兩種：將熔化的蠟油倒入聚碳酸酯（Polycarbonate）——即耐高溫塑料製成的 PC 模具（或鋁製模具、矽膠模具）內做出與模具同形狀的「模製蠟燭」（Mold Candle）；透過將燭芯浸入熔化的蠟油再取出的浸漬動作，反覆進行後所完成的細長型蠟燭稱之為「浸漬蠟燭」（Dipping Candle）。

容器蠟燭

柱狀蠟燭

茶蠟

祈願蠟燭

錐狀蠟燭

錐狀蠟燭

　　錐狀蠟燭（Tapered Candle）是依蠟燭形狀歸納出的分類，不論是將蠟油注入模具製成，或是透過浸漬完成的細長蠟燭，都稱為錐狀蠟燭。停電時常用的長型蠟燭也是錐狀蠟燭的一種。

祈願蠟燭

　　柱狀蠟燭中，直徑 4 公分、高度 5 公分以下的蠟燭，統稱為祈願蠟燭（Votive Candle）。祈願（Votive）有「奉獻」之意，是祈禱時使用的蠟燭。

浮水蠟燭

　　浮水蠟燭（Floating Candle）顧名思義是浮在水上的蠟燭，使用石蠟（Paraffin Wax）或棕櫚蠟製作。因非以容器盛裝，可歸類為柱狀蠟燭，或是使用模具製成的也可歸為模製蠟燭。事實上，只要能漂浮在水面上的都可稱作浮水蠟燭。

2

天然蠟材：大豆蠟、棕櫚蠟、蜜蠟

最具代表性的天然蠟材為大豆蠟（Soy Wax）、棕櫚蠟（Palm Wax）、蜜蠟（Bees Wax）三種，書中主要使用從大豆萃取出的油脂所製成的大豆蠟，以及利用椰子果實萃取出的油脂製成的棕櫚蠟。蜜蠟則是蜜蜂建構蜂巢時分泌的蠟，可加工製成優質乾淨的蠟燭，若能掌握蜜蠟的特徵與性質，也能將其應用於書中介紹的各式蠟燭，以製作蜜蠟蠟燭。蠟材必須密封保存，並放置於無陽光直射的陰涼處。

零失敗蠟燭製作第一步：熟悉蠟的特性

製作蠟燭最重要的是選擇蠟材，選用合適的蠟材可以降低失敗機率，徹底了解每一種天然蠟材的特性，才能做出最佳選擇。此外，蠟油倒入容器或模具內的溫度，以及添加香氛時的溫度要相互配合，才能做出散香效果好的蠟燭。

容器用大豆蠟

大豆蠟分為容器用蠟以及柱狀用蠟，容器用蠟的蠟材為 EcoSoya、Goldden Wax、Nature Wax 三個品牌出廠的產品，其中 EcoSoya 出品的蠟油種類較多樣化。

本書使用的大豆蠟為「EcoSoya CB － Advance」，使用其他品牌產品時請參考下頁表格進行製作。

| 容器用大豆蠟的種類與特徵 |

品牌 特徵	EcoSoya			Goldden Wax GW － 464	Nature Wax C-3
	CB-Advanced*	CB-135	CB-Xcel		
熔點	43.8℃	50℃	53.3℃	46.1～48.8℃	52.2℃
倒入容器的 建議溫度	50～60℃	57～62℃	57～62℃	57～62℃	60～70℃
添加香氛溫度	·天然香精油（Essential Oil）：比建議倒入溫度高 2～3℃ ** ·合成香精油（Fragrance Oil）：65～70℃				
Maximum Fragrance Load***	12%				
香氛比例建議	·天然香精油：7%（最多 10%） ·合成香精油：5%（最多 7%）				
難易度	初學者	初學者	中級以上	中級以上	初學者
其他	·表面平整。 ·幾乎沒有超白膜現象（frosting）。 ·散香穩定。	·可作為按摩用。	·幾乎沒有超白膜現象。 ·散香效果優越。	·蠟的收縮度大，表面可能會不平整。 ·散香效果優越。	·表面平整。 ·散香穩定。

* 本書中使用的容器用大豆蠟為 CB － Advance。

** 精油溫度低，因此添加精油時蠟溫會降低 2～5℃。

***Maximum Fragrance Load：蠟中添加香氛的最高載重比例。

翻閱手作蠟燭相關書籍或指導手冊時，可以發現裡頭記載大豆蠟適合倒入容器的溫度不盡相同。難道沒有明確的溫度嗎？事實上的確只能界定範圍，無法訂出確切溫度，因為蠟油倒入容器的溫度會隨著室內溫度、濕度、容器大小而有所改變。

像是本書使用的 EcoSoya CB － Advance，以 200～250ml 的容器為基準時，倒入時的溫度為 52～55℃，如果是室內溫度較低的冬天，就要調整為 60℃，甚至更高溫。

蜜蠟（精緻）

蜜蠟（未精緻）

大豆蠟

棕櫚蠟

一般而言，蠟油完全倒入容器後是全熔狀態，並在 30 分鐘內開始固化的溫度最為恰當。將熔化的蠟倒入容器時，先依照選用蠟的高低建議溫度選取中間值，再依據室內溫度做上下 3～5℃的微調即可。

香氛精油要在蠟溫相對低時添加，因此蠟的溫度不能上升太多，可用吹風機或熱風槍事先將容器或模具加熱至手可以拿取的溫度。倘若容器或模具過熱，可能會導致蠟在倒入時出現氣泡。

如果製作時的蠟溫太低，燃燒蠟燭的過程會產生過多氣泡，待熄火蠟油固化後仍會殘留氣泡痕跡，使得蠟燭不平整。這種氣泡也會阻礙蠟燭的燃燒，因此選定合宜的溫度將蠟倒入相當重要。

柱狀用大豆蠟

柱狀用大豆蠟的硬度和熔點，都比容器用大豆蠟來得高。

柱狀用大豆蠟倒入的溫度會隨著模具形狀而異，因此倒入的建議溫度範圍較廣。使用樣式簡單的模具時，倒入溫度控制在 68.3～70℃即可，細節部分可將蠟溫調高 3～5℃，一面倒入一面找出最適合模具的溫度。如果模具細節較複雜，或有窄小凸出的部分，可以用吹風機或熱風槍加熱角落，好讓蠟油順利流入，倒入的蠟溫可能需要調高至 80～85℃。

我使用的柱狀用大豆蠟，產品說明上註明的染料添加建議溫度為 68.3℃，不過依據我個人的經驗，蠟溫達到 87～89℃時才會比較顯色，添加天然粉狀染料時更要維持在 90℃的溫度，讓染料充分與蠟混合，顏色才會鮮明。

品牌	EcoSoya Pillar Blend
熔點	54.4℃
倒入時的建議溫度	68.3~85℃
添加香氛溫度	·蠟溫至少要61.1℃以上才能混合。 ·天然香精油：比建議倒入溫度高2～3℃。 ·合成香精油：一般建議蠟溫在78～80℃時添加，比建議倒入溫度高2～3℃時混合。
Maximum Fragrance Load	12%
香氛比例建議	·天然香精油：7% ·合成香精油：5%
染料添加建議溫度	87~89℃

棕櫚蠟

棕櫚蠟又分成不會產生紋理的一般棕櫚蠟，以及固化時會產生雪花紋路的雪羽棕櫚蠟（Crystal Palm Wax），務必確認清楚再購買。棕櫚蠟倒入時的溫度比大豆蠟高得多，因此不建議添加精油，若要添加也是可以，但蠟的溫度較高時，會促使精油大量揮發，完成後的蠟燭散香效果可能會不佳。

| 棕櫚蠟的種類與特徵 |

特徵 ＼ 種類	棕櫚蠟	雪羽棕櫚蠟
熔點	71℃	60℃
倒入時的建議溫度	85〜90℃	93〜95℃ （若蠟的溫度在 70〜75℃時倒入，無法產生雪花紋路。）
Maximum Fragrance Load	12%	
香氛比例建議	· 天然香精油：7% · 合成香精油：5%	

蜜蠟

蜜蠟是歷史最悠久的蠟燭材料，可分為精緻過、呈現淨白色澤的蜜蠟，以及蜜香比精緻蜜蠟濃郁的黃色非精緻蜜蠟。

蜜蠟在天然蠟中價位最高，具有獨特蜜香，通常不會再另外添加香料，且黏稠度比其他種類的蠟高，燃燒緩慢，燭芯要選用比挑選指南（第 24〜26 頁）大 2 號的尺寸，蠟材的高黏性也讓蠟燭表面容易依照模型裁切平整。蜜蠟與大豆蠟混合可以提高硬度與散香力，比起棕櫚蠟，蜜蠟與大豆蠟較能自然混合。

蜜蠟的熔點介於 62〜65℃，製作容器蠟燭時的建議倒入溫度為 70〜75℃，製作柱狀蠟燭時會因模具細節而有所差異，大約落在 75〜85℃。

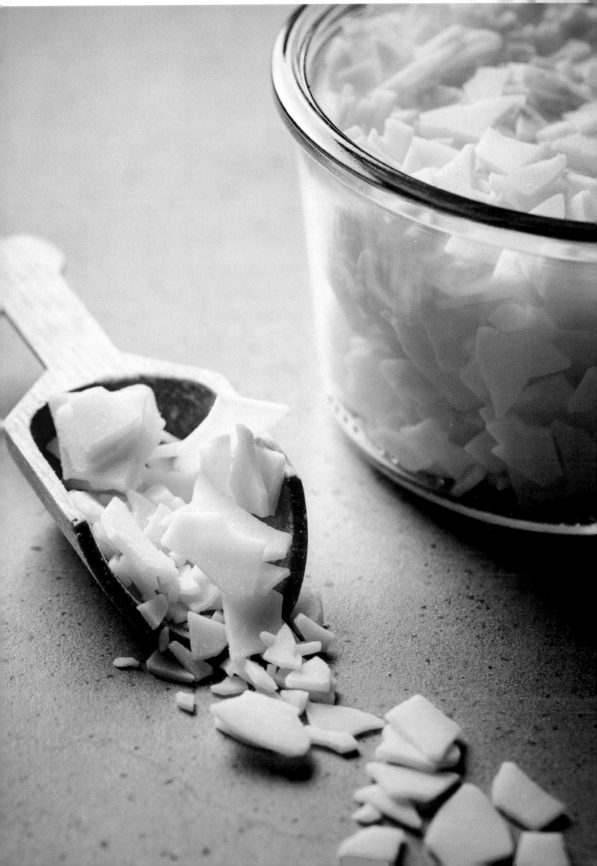

3

依照蠟燭大小挑選燭芯與燭芯座

燭芯是蠟燭燃燒的要角，燭芯點著後，周邊的固體蠟會受熱熔成蠟池（Wax Pool），液體蠟沿著燭芯上升作為燃料，促使蠟燭持續燃燒。由此可見，燭芯的粗細與蠟燭燃燒的速度息息相關。因此要做出能有效燃燒的優質蠟燭，必須選用大小合適的燭芯。

理想的蠟燭狀態，是在與蠟燭直徑（英吋 inch）相等的小時熔出 0.5 英吋（1.27公分）深的清澈蠟池；比方說直徑 5 英吋（12.7 公分），5 個小時可熔出 0.5 英吋（1.27 公分）深的蠟池，且沒有殘餘的蠟附著於容器側邊，就是製作良好的蠟燭。

添加天然香精油的大豆蠟燭香氣比添加合成香精油的大豆蠟燭淡，可以搭配焰頭大、散香效果佳的木芯，此時會比上述標準更快熔出更深的蠟池。

燭芯座是負責將燭芯固定在容器內的角色，分為棉芯用燭芯座與木芯用燭芯座，使用時不分燭芯粗細。

容器的壁面沒有蠟殘留，熔出清澈具深度的蠟池。

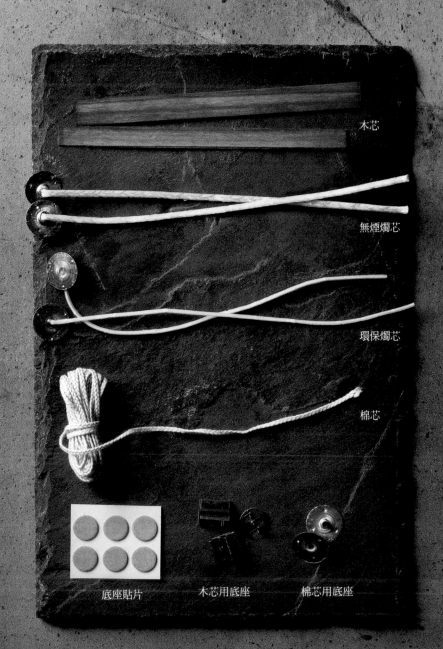

木芯

無煙燭芯

環保燭芯

棉芯

底座貼片　　　　　木芯用底座　　　　　棉芯用底座

燭芯尺寸挑選指南

依照蠟燭材料行提供的資訊選用燭芯，便可做出燒得好的蠟燭，但隨著添加的香氛精油、色料用量、使用的蠟材種類等條件不同，可能需要挑選大一號或小一號的燭芯，可先依照參考指南上的燭芯尺寸進行蠟燭製作，再經由測試調整至合適大小的燭芯尺寸。

棉芯

購買未過蠟的 100 ％棉線燭芯時，要先用天然蠟過蠟後再使用。一般來說，棉芯會裁剪成適當長度、捲成線圈狀販售。下列表格是「Gel Candle Shop」（www.gelcandleshop.co.kr）根據蠟燭直徑建議的燭芯尺寸。Gel Candle Shop 是韓國最大的網路蠟燭材料商城，販售的燭芯種類比其他賣家多。

未過蠟的棉芯（適用於所有蠟燭）			
燭芯編號	蠟燭直徑	燭芯編號	蠟燭直徑
16 號	3.8cm 左右	34 號	6.6cm 左右
18 號	4.1cm 左右	36 號	7cm 左右
20 號	4.3cm 左右	38 號	7.2cm 左右
22 號	4.5cm 左右	40 號	7.4cm 左右
24 號	4.7cm 左右	42 號	7.6cm 左右
26 號	5cm 左右	44 號	7.8cm 左右
28 號	5.4cm 左右	46 號	8cm 左右
30 號	5.8cm 左右	60 號	8.5cm 左右
32 號	6.2cm 左右		

環保燭芯

環保燭芯由棉線與紙纖維纏繞而成，是專為天然蠟量身訂做的產品，比棉芯硬挺。捲成圓狀的燭芯末端會在燃燒時自動調節長度，因此不用修剪，也不容易出現因黑煙或燃燒不全，造成燭芯末端糾成一團的蘑菇頭現象（Mushrooming）。市售的環保燭芯通常已用天然蠟過完蠟，固定於底座上販售。

燭芯編號	蠟燭直徑	燭芯編號	蠟燭直徑
0.5 號	3.5 cm	8 號	6.5 cm
1 號	4 cm	10 號	7.5 cm
2 號	4.5 cm	12 號	8.5 cm
4 號	5.3 cm	14 號	9.5 cm
6 號	6 cm		

無煙燭芯（少煙燭芯）

　　無煙燭芯是由天然纖維纏繞而成，專為天然蠟量身打造，特性與環保燭芯相似，捲成圓狀的末端會在燃燒時產生調節長度的作用，因此不容易出現黑煙、燃燒不全、蘑菇頭等現象；可分為已過天然蠟以及未過蠟之燭芯，下表內的 1、2、3、4、5 號為過蠟燭芯，其餘為未過蠟燭芯。市面上的無煙燭芯通常是固定在底座上販售。

燭芯編號	蠟燭直徑	燭芯編號	蠟燭直徑
0.5 號	3.5 cm	4 號	7 cm
1 號	3.8 cm	4.5 號	7.5 cm
2 號	4 cm	5 號	8 cm
2.4 號	4.5 cm	5.5 號	8.5 cm
2.7 號	5 cm	6 號	9～10 cm
3 號	6 cm	7 號	10～11 cm
3.5 號	6.5 cm	8 號	11 cm

木芯

木芯由兩片薄木片製成，燃燒時會發出木材燃燒的劈啪聲。木芯的焰頭比棉芯大，熔蠟的速度比棉芯來得快，使用散香效果比合成香精油弱的天然香精油時，搭配木芯使用可熔出較多蠟，釋放更多香氣。

| 木芯與蠟燭尺寸對照表 |

燭芯尺寸	蠟燭直徑	燭芯大小（寬×高）
Small	4cm 左右	0.64×15.2cm
Medium	5～6cm 左右	0.94×15.2cm
Large	6～7cm 左右	1.27×15.2cm
2Large	7～8cm 左右	1.57×15.2cm
XLarge	8～9cm 左右	1.9×15.2cm
2XLarge	10cm 以上	2.2×15.2cm

4

增添蠟燭色彩的染料

染料是用來增添蠟燭「姿色」的素材,蠟燭專用染料適用於所有蠟材,保存時需避免陽光直射,可用錫箔紙包覆後置於陰暗處。天然粉狀染料雖然同樣適用於所有蠟材,但仍須充分了解染料的特徵與性質,才能搭配最合適的蠟材製作蠟燭。

蠟燭專用染料

蠟燭專用的人工染料分為液體和固體兩種。盛裝液體染料的瓶底可能會有粉末沉澱的現象,使用前要先搖晃均勻,固體染料則是切削小塊後使用;液體染料和固體染料皆屬高濃度產品,但液體染料較容易用肉眼區分顏色,固體染料則除了如黃色般亮色系的顏色外,其他看起來都像黑色,若沒有貼上標籤,在熔入蠟前很難辨別顏色。不過,只要將固體染料在白紙上稍微畫一下,便可大略知道屬於哪種色系。

相較於天然粉狀染料,使用蠟燭專用的人工染料做出的蠟燭色澤較穩定、顏色乾淨,少有變色的情況發生。本書提及的染料若無特別註明,皆是使用固體染料。

天然粉狀染料

天然粉狀染料是製作肥皂或化妝品時用來顯色、殺菌或代謝老廢物等特定功效的物質,用來製作蠟燭也沒問題,但因其並非蠟燭專用染料,使用上限制較多,也可能出現與蠟材不合的情況。天然粉狀染料不易染出穩定的顏色,粉末沉澱也會導致難以做出清澈色澤的蠟燭;除此之外,天然粉狀染料還有容易因加熱溫度或保存環境不同而變色的缺點。

但天然粉狀染料能夠做出充滿自然感的奧妙色澤與時尚漸層，如果可以將容易變色及粉末易沉澱的缺點昇華為優點，找出適合搭配天然粉狀染料的蠟燭型態，效果將會無比出色。

液體染料

固體染料

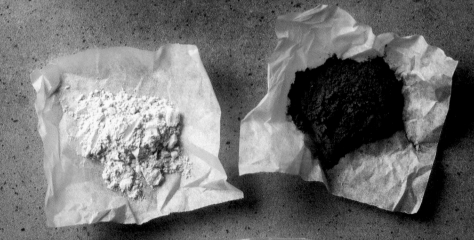

天然粉狀染料

5

香氛蠟燭的精髓──香料

　　添加於蠟燭內的香料有天然香精油及人工的合成香精油兩種。兩者各有不同的優缺點，依據製作的蠟燭挑選合適的使用即可。

易上手、香味豐富的合成香精油

　　合成香精油（Fragrance Oil）是以人工方式製成的香料，簡稱 FO。蠟燭成分表上若有 FO 的字樣，表示有添加人工香料。

　　合成香精油的香味多元，有檸檬、薰衣草等與天然香精油相似的香氣、效仿知名品牌的混合香氣，以及各品牌自行研發、賦予獨特名稱的香氣。但像薰衣草合成香精油、依蘭依蘭合成香精油等模仿天然香味製作的人工香精，做得再好氣味也比不上純天然的精油，因此若要使用合成香精油，不妨選擇精心調製的混合香氣。

　　合成香精油是專為手作蠟燭研發的香精，不但容易操作，散香度也強，但種類十分多元，無法一一羅列，不妨走一趟蠟燭材料行，親自品聞各牌子的不同香氣吧！另外，由於天然香精油具芳香療效，有些香味不宜給孕婦使用，或對毛小孩有害；而合成香精油則因不具芳療效果，適用於各種狀況。

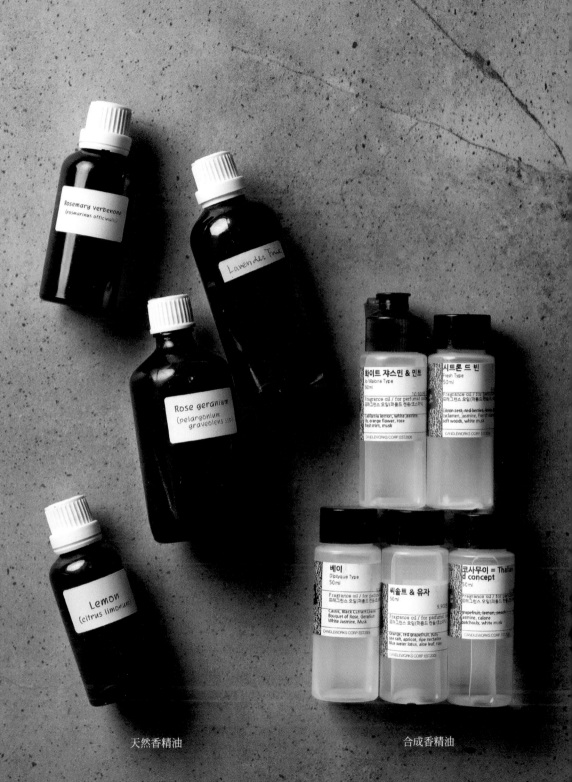

天然香精油

合成香精油

高度濃縮的香氣精華，天然香精油

德國作家徐四金的小說《香水》中，主角巴蒂斯特・葛奴乙與香水商人基塞佩・包迪尼一同將大量花蕾放入香味萃取器具內，待水蒸氣凝結完成後再裝入極小的瓶子，完成香味的蒐集；主角奪取大量花朵的生命，在將高度濃縮的香氣蒐集於小瓶內的過程中獲得偌大喜悅。而這小瓶內盛裝的液體，正是天然香精油。

天然香精油（Essential Oil，EO）是將植物的特殊香氣濃縮萃取成的製品，可用於香水、化妝品、香皂上，使其散發芳香。而且天然香精油含有植物的療效，被廣泛用於自然醫學界的芳香療法中，像是混合基底油（Carrier Oil）稀釋後在肌膚上按摩，或是透過擴香、蠟燭釋放香味達到治療效果。

天然香精油的萃取方式有三種，最常見的是透過水蒸氣取得植物香味的「蒸餾法」。80％的天然香精油都是以這種方法製成，上述提及的小說《香水》之場景，描述的正是蒸餾萃取法。

第二種是不經加熱過程的「冷壓法」，在低溫環境中利用物理原理壓榨植物果皮提煉香精，主要用來萃取柑橘類精油。

最後一種方式是透過己烷、石油醚等揮發性有機溶劑溶解植物後，再將有機溶劑分離取得香味精油的「溶劑萃取法」，主要用於不易透過蒸餾法萃取精油的花朵種類。經溶劑萃取法取得的精油，稱為「原精」（absolute）。

適合作為入門款的天然香精油

　　這裡要介紹幾款用於天然蠟有良好的散香效果，容易相互調和，且不只可用於天然蠟，也可作為芳療使用的常備精油。

　　香味的喜好因人而異，建議購買前一定要親自聞過。品聞天然香精油的香味時，只需將沾有精油的蓋子在鼻尖處輕輕搖晃，切勿以鼻直接接觸容器，因為精油屬於高濃縮物質，香味極濃，近距離接觸可能會造成鼻子、喉嚨、甚至眼睛的不適。

薰衣草*、羅馬洋甘菊、雪松*、岩蘭草（vetiver）*、薄荷*、迷迭香*、檸檬、葡萄柚、柑橘、尤加利、玫瑰天竺葵*或依蘭依蘭*

*使用單一種就有良好散香效果的天然香精油

使用天然香精油的注意事項

　　天然香精油盡可能不要直接接觸肌膚，不小心沾到肌膚時，也要馬上擦拭。天然香精油的英文是「Essence」，即高濃度液體，具有相當的刺激性，與其他油類混合後才能塗抹於肌膚上。

　　檸檬、佛手柑、葡萄柚等屬於光敏性精油，白天塗抹於肌膚後，若受到太陽照射，可能會引發疹子或造成黑色素沉澱，建議晚上使用，不得已需要在白天塗抹時，使用後至少間隔 6 小時再曬太陽。某些葡萄柚精油會特別標註「FCF」，表示沒有光敏性，日夜皆可使用。

　　天然香精油的保存方式為：蓋子妥善密封，放置於通風良好的陰暗處，避免直射光線照射。

天然香精油的計算方式

　　天然香精油用量的算法有點複雜，因為蠟材使用重量單位「克」（g），香氛精油則是使用體積單位「毫升」（mL），若要精準計算，必須把克換算成毫升。

　　比方說，100g 的蠟材要混入 7% 的天然香精油，即 100g×0.07＝7g，天然香精油 1g＝1.176mL，所以需要 7g×1.176ml＝8.232mL，也就是說，100g 蠟材的 7% 精油準確用量為 8.232mL。

　　如果不想每次都以如此繁瑣的算式計算精油用量，也可以不經單位換算，直接以蠟材用量乘上期望加入的精油比例，再多加 1mL，也就是決定要放 0.7% 的精油時，直接乘上 8%（0.08）而非 0.07。

　　沒有量勺時，可用精油瓶上附帶的滴管來計量，20 滴約為 1mL，將需要的精油量（mL）乘上 20 即可算出所需的滴數。

　　為求方便，本書如果標註 7% 香精，是直接用蠟材量乘上 0.07 來計算精油用量。此外，作法皆有標示天然香精油或合成香精油使用量，讀者可依個人喜好選用精油製作蠟燭。

天然香精油蠟燭的熟成期

　　添加天然香精油的蠟燭製作完成後需要放置一段時間熟成，少至兩天、多至兩週，目的是讓精油順利滲入蠟材中。如果蠟燭點燃時沒什麼香氣，熄滅後才飄散出濃郁的香氣，表示熟成時間不足，此時可將容器蠟燭的瓶口密封幾天後再使用。

6

天然香精油的種類與調配指南

天然香精油的種類與功效

若能掌握天然香精油分類的基準及各種精油特徵，就能進一步調製自己想要的香氣。根據自己喜好調配出的香氛精油，不只可用於蠟燭，還適用於擴香、香氛蠟片、按摩乳液等各式各樣的香氛產品。

依照「揮發性」與「系列」分類

天然香精油可用最基本的分類分成兩種，第一種是根據香氣的揮發速度分類，也就是用香氣散播的速度快慢及香味殘留的時間長短來區分精油調性（note）。第二種是按照香味特徵，將相似的歸為同一「系列」。

按照香氣揮發速度區分的類別，分為可維持 24 小時的前調（Top Note）、可維持 2 ～ 3 日的中調（Middle Note），以及可維持 1 週以上的後調（Base Note）。前調的揮發速度快，香氣輕盈，是品聞調和精油時最先撲鼻而來的香味，清新略帶刺鼻感的柑橘香屬於此類。中調屬於柔和平衡的香氣，是整體香味的重心，像是讓人感到自在和諧的花香、水果香皆屬此類。後調是最後凸顯的香味，揮發性弱，是殘留到最後的厚實餘韻，像是沉穩的木頭香、泥土香，與其他精油調和時，可以讓香味更顯穩重。

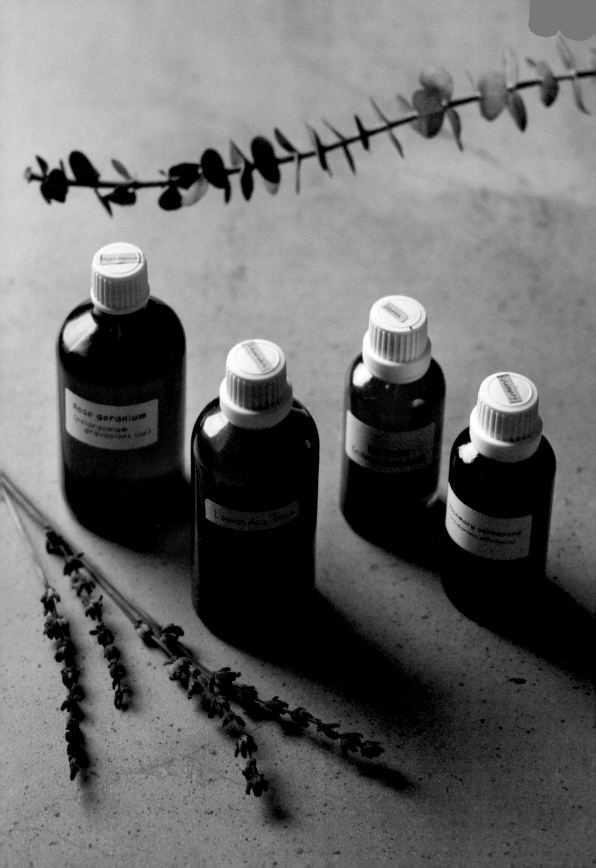

| 依照「揮發性」與「系列」分類的天然香精油 |

揮發性／系列	前調（Top Note）	中調（Middle Note）	後調（Base Note）
柑橘系 Citrus	· 佛手柑 · 甜橙 · 檸檬 · 檸檬草 · 香茅 · 葡萄柚 · 萊姆		
花香系 Floral	· 薰衣草 *	· 薰衣草 * · 茉莉 · 依蘭依蘭 * · 天竺葵（玫瑰天竺葵） · 橙花 · 玫瑰 · 洋甘菊 *	· 依蘭依蘭 *
草本系 Herbal	· 羅勒 · 薄荷 · 綠薄荷	· 迷迭香 · 百里香 · 快樂鼠尾草 · 牛至 · 洋甘菊 *	
辛香系 Spice		· 肉豆蔻 · 豆蔻 · 肉桂 · 丁香 · 生薑	· 生薑
木質系 Woodsy		· 松油	· 雪松 · 檀香木 · 乳香
大地系 Earthy			· 岩蘭草 · 廣藿香
藥草系 Medicinal	· 尤加利 *	· 尤加利 * · 茶樹	

* 同時標註於 2 格表示香氣介於兩種調性之間。

「系列」可按照特徵性香味區分為柑橘系、花香系、草本系、辛香系、木質系、大地系、藥草系。系列的分類不盡相同，但這七類屬於基本。相同系列的天然香精油容易調和，但也要前調、中調、後調搭配得宜，才能散發出優質的香味。

依據功效分類

「功效」也是調配天然香精油時需特別注意的細節，本書簡單將天然香精油的功效分為「Down」（安定）和「Up」（提振）來說明。

標有＊符號為孕婦使用時需特別留意的精油，建議孕婦使用任何一種精油前都要先諮詢過醫生。

DOWN ↓

下列精油的共通點是具有安定心神的功效，常與「沉著」、「鎮靜」、「安定」、「舒緩」、「紓壓」等詞彙同時出現。

· 薰衣草（Lavender）：緩和疼痛、消炎、抗老、抗菌、殺菌、促進細胞再生、紓壓、減緩 PMS（經前症候群）的不適感、抗焦慮、抗憂鬱、改善失眠與安定心神。

· 玫瑰（Rose）：滋養潤澤、改善皮膚老化或皮膚乾燥、保養子宮、紓緩 PMS（經前症候群）不適、預防大量生理出血、抗菌、消炎、抗憂鬱、改善失眠、安定心神。

· 佛手柑（Bergamot）：治療青春痘、抗焦慮、抗憂鬱、安定心神。
Tip_ 佛手柑具高光敏性，建議塗抹於皮膚後不要直接曬太陽。

· 岩蘭草（Vetiver）：緩解壓力、抗焦慮、抗憂鬱、改善失眠、安定心神。

· 檀香木（Sandalwood）：治療青春痘、抗發炎、消炎、改善失眠、安定心神。

· 依蘭依蘭（Ylang Ylang）＊：平衡油脂分泌、柔潤髮絲、抗金黃色葡萄球菌、紓緩高血壓症狀、緩解 PMS（經前症候群）不適、抗憂鬱、抑制興奮、安定心神。

· 茉莉（Jasmine）＊：改善乾燥及敏感性肌膚、強化子宮機能、抗焦慮、抗憂鬱、安定心神。

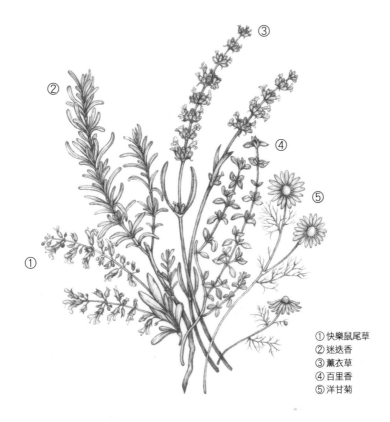

①快樂鼠尾草
②迷迭香
③薰衣草
④百里香
⑤洋甘菊

· 天竺葵／玫瑰天竺葵（Geranium ／ Rose Geranium）：治療青春痘、抗發炎、紓緩疼痛、抗真菌、殺菌、止血作用（傷口、治療瘀血）、促進細胞再生、緩解 PMS（經前症候群）以及更年期不適、紓緩壓力、抗焦慮、抗憂鬱、安定心神。

· 洋甘菊（Chamomile）＊：促進消化、紓緩疼痛、消炎、殺菌、改善經期不順及 PMS（經前症候群）不適、解熱、緩解緊張、紓緩壓力、改善失眠、抗憂鬱。

· 快樂鼠尾草（Clary Sage）＊：緩解 PMS（經前症候群）以及更年期不適、改善氣喘、除臭、紓緩壓力、抗焦慮、抗憂鬱、安定心神。

· 廣藿香（Patchouli）：保濕、消毒、抗發炎、促進細胞再生、除臭、殺菌、殺蟲、紓緩壓力、抗焦慮、抗憂鬱。

· 乳香（Frankincence）：傷口修復、改善皮膚乾燥、抗老、紓緩壓力、抗焦慮、安定心神。

　下列精油的共通點是具有提振精神的功效，常與「能量甦醒」、「注入活力」、「助消化」、「有助於精神集中」等詞彙一同出現。

· 葡萄柚（Grapefruit）：治療青春痘、促進消化、促進血液循環、紓緩頭痛與疲勞、增進活力、紓緩壓力、抗憂鬱。

· 檸檬（Lemon）：治療青春痘、強化血管、抗微生物、紓緩疲勞、提升注意力。

· 檸檬草（Lemongrass）＊：促進消化、除臭、殺菌、殺蟲、鎮靜、強化神經系統、提升注意力、增進活力。

· 迷迭香（Rosemary）＊：抗老化、刺激毛髮生長、促進消化、促進血液循環、紓緩疼痛、改善神經衰弱、提升注意力、紓緩壓力、抗憂鬱、恢復元氣。

· 羅勒（Basil）＊：促進消化、紓緩疼痛、解熱、改善經期不順、抗菌、醒腦、提升注意力、抗憂鬱（特別是神經失調）、緩解神經疲勞。

· 尤加利（Eucalyptus）＊：殺菌、抗發炎、抗病毒、紓緩疼痛、殺蟲、解熱、紓緩支氣管不適。

· 薑油（Ginger）：促進消化、促進血液循環、紓緩疼痛、紓緩感冒症狀及支氣管不適、緩解頭暈症狀、增進活力、恢復氣力。

· 百里香（Thyme）：促進消化、促進血液循環、促進食慾、殺菌、增強免疫系統、強化呼吸系統、提升注意力、增進活力、恢復氣力。

· 茶樹（Tea tree）：治療青春痘、傷口修復、抗菌、殺菌、除臭、抗病毒、免疫系統刺激劑、紓緩哮喘及咳嗽症狀、治療支氣管炎、緩解神經疲勞、幫助思緒清晰。

· 薄荷（Peppermint）：紓緩皮膚刺激及搔癢、促進消化、緩解頭暈症狀、紓緩疼痛、抗菌、提升注意力、減少疲勞、神經強化與鎮靜效果、恢復元氣。

天然香精油調配指南

天然香精油與混合多種香氣的合成香精油不同，可自行混搭，享受調香的樂趣。除了香氣會隨著精油種類、數量、比例的不同搭配千變萬化外，感受精油熟成前後的些微變化也是調香的迷人之處。

以下要介紹的天然香精油調配指南，是專為精油入門者寫的超簡單方法。

天然香精油調配方法

初次挑戰天然香精油的人，建議不要一次混合太多種類，先從兩、三種開始練習，等熟悉調配方法後，再慢慢加入其他精油。

一般來說，精油調配的比例為「前調：中調：後調＝3：5：2」，但並不是硬性規定，可參考上述介紹的功效（UP － DOWN）、揮發性（前調－中調－後調），及系列別分類，試著調出自己的香調。

1. 根據自己所需的效用，從 UP 和 DOWN 分類項目中挑選精油。

2. 從所選的精油中挑出一款自己最喜愛的香味。

3. 若選出的精油屬於中調，再選一款前調。（如果選到前調精油，則再選一款中調。）

4. 將選出的兩款精油以 1：1 的比例放入備妥的瓶內，輕輕搖晃瓶身後品聞香氣（可先從每款精油各 5 滴開始）。希望哪一種精油的香氣濃一些，就再多加一滴該種精油，反覆進行聞香及微調過程，直到配出滿意的香味。

5. 參考香氛系列再挑一款喜歡的精油，不要一次加太多，一次一滴即可，均勻混合後反覆進行聞香及微調。

6. 不加後調也無妨，但添加後調可以讓香味更持久。挑選一款喜歡的後調，一次添加一滴，一面聞香一面進行微調，直到調出滿意的香味。

7. 完成心之所屬的香味後，輕晃瓶身讓精油均勻混合，放置於陽光直射不到的陰暗處 3 ～ 7 日待其「熟成」，讓香味更相融。

8. 度過讓不同款精油相互融合的「熟成期」後，再次品聞香氣，此時建議將精油滴在衛生紙或手帕上，再拿到鼻前搖晃，感受香氣。若還有想加強的香氣，就添加精油後再進行熟成。

依「時」、「地」調製的配方

根據季節與狀態量身調製香氣，會讓相同的空間呈現完全不同的氛圍。以下要教大家依照芳香治療的功效，調配符合情境場所的精油。

_ 對抗換季過敏，「Allergy Mix」

薰衣草：檸檬：薄荷＝ 2：2：1

含有抗組織胺成分的薰衣草，加上具解熱功效的檸檬精油，以及有助於呼吸系統保養的薄荷精油，可調出抗過敏效果絕佳的複方精油。薄荷精油的香味很濃，稍微多一點點就會蓋過其他香氣，調配時務必特別留意。

_ 改善失眠，「The Big Sleep」

薰衣草：羅馬洋甘菊：岩蘭草＝ 5：3：2

紓緩壓力、安定神經、改善失眠的代表性精油——薰衣草，配上羅馬洋甘菊和岩蘭草，調出的香味適合用來製作臥室專用的蠟燭。岩蘭草帶有一股特殊的土味，單聞比較不容易被接受，與其他精油混搭時可擔任後調的角色，帶來沉穩的感覺，讓香味更有魅力。

_ 提升注意力，「Power Focus」

羅勒：迷迭香：檸檬：佛手柑＝ 1：1：1：1

集結有助於精神集中、醒腦功效的代表性精油，用於工作室與書房專用的蠟燭再適合不過。「DOWN」分類下的佛手柑除了有安定心神的功效外，清新舒暢的柑橘香氣也有鼓舞情緒的作用。

_ 精疲力盡的一天，你需要「*Energize Me*」

羅勒：薑油：迷迭香：甜橙：葡萄柚＝ 3：3：5：8：8

　　薑油是溫暖身軀、提升氣力的代表性精油，搭配有助於集中注意力的羅勒和迷迭香，以及擁有清新香氣、可讓身心變得輕盈的甜橙與葡萄柚精油，便是一款輕快舒心的複方精油。

_ 夏天蚊蟲退散，「*Bug Off*」

薰衣草：尤加利：香茅：檸檬草：薄荷：佛手柑＝ 8：2：3：3：1：2

多數帶有柑橘香氣的精油以及具備殺菌作用的精油都是蚊蟲不喜愛的味道，像是香茅、尤加利、茶樹、薰衣草等精油都常被使用於「蚊蟲軟膏」。

_ 給每月一訪的好朋友，「*PMS Mix*」

快樂鼠尾草：依蘭依蘭：橙花：薰衣草＝ 1：1：1：1

這些都是可以紓緩經前症候群、有助於子宮保養的精油。特別是有「女性專屬」稱號的快樂鼠尾草，蘊含植物性雌激素，可平衡荷爾蒙，能有效紓緩經前症候群不適。可四種精油都使用，也能挑選其中兩三種以「1：1」的比例混合，或者依照個人喜好增減用量，調配出自己喜愛的香味。

可依照個人喜好調配，也可使用單一款精油

適合用來紓緩肌肉疼痛的精油有洋甘菊、薰衣草、尤加利、迷迭香、薄荷和快樂鼠尾草等，從中挑選喜歡的精油混合搭配，或是單獨使用一種都可，不過尤加利和快樂鼠尾草的用量要少於其他款精油。特別注意，天然香精油屬於高濃度產品，務必要混合按摩用大豆蠟或是其他油類（甜杏仁油、荷荷芭油等基底油）使用，以 30 mL 的油類搭配 10 滴精油的比例調配即可。

製作蠟燭的工具與材料

1

製作蠟燭所需的基本工具

這裡只會針對製作蠟燭不可缺少的工具介紹，每樣工具都有大致的用途說明，看過之後便能了解各種工具的功能。

加熱板

加熱板是以電加熱的工具，可用調控鈕調節熱度，適合用來熔化蠟。沒有加熱板的情況下可用瓦斯爐火，以隔水加熱方式熔化蠟。

不鏽鋼握柄量杯

熔蠟時用來盛裝蠟的工具。書中使用實驗用的耐熱玻璃量杯，不過質薄輕巧的不鏽鋼握柄量杯熱傳導效率高，可讓蠟快速熔化、快速冷卻，容易調節蠟的溫度，更適合用來熔蠟。

玻璃量杯

進行倒蠟步驟時，需格外小心別讓蠟沾附到容器側面，此時帶有尖嘴導口的玻璃量杯非常實用，或者也可以用摺出尖嘴的紙杯代替。

溫度計

溫度計是製作蠟燭過程中最重要的工具，倒入熔化的蠟或是添加香精時，都需要用溫度計嚴格把關溫度。

計量秤

玻璃量杯

加熱板

木筷

藥匙

量匙

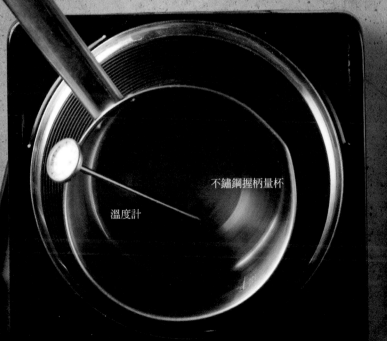

不鏽鋼握柄量杯

溫度計

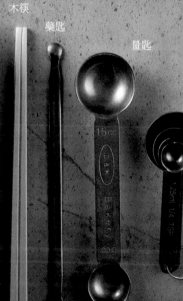

量匙

量匙是用來測量天然香精油和合成香精油用量的工具,即便沒有要混合精油,也建議多準備幾支。舀取過香精的量匙要用酒精擦拭清潔。

藥匙

熔化蠟材及染料、香精與熔蠟相混時需要用到的工具,可以用木筷代替。

木筷

用來固定燭芯非常好用,市面也有販售燭芯專用夾,但其實木筷就很足夠,無需額外購買。

計量秤

測量蠟材分量的工具,使用傳統機器秤也無妨,不過需要量測精準用量時,使用可以輕易歸零的數位電子秤會方便得多。

2

製作原型所需的工具與材料

如果想自己設計蠟燭的形式，不想用蠟燭材料行販售的現成模型，就要動手自製「原型」（這裡的原型泛指各種物體型態）。

熱固土（Sculpey）和油土

熱固土和油土是製作自創蠟燭模型，也就是塑造物件形態時使用的黏土種類。熱固土適合用來製作精細的原型，一般使用卡其色的美國土（super sculpey），也有質地更硬的灰色 Super Sculpey Firm；Super Sculpey Firm 可用來製作更精緻的原型，但因為非常硬，不建議初學者使用。油土可依據質地分為軟、中、硬，中等以上的硬度較有利於塑形。

熱固土放入熱水或以烤箱烘烤後會變硬，油土則不會硬化，也因此用油土塑形後再用矽膠製作模型的過程中，如果損壞就無法重新利用。

雕塑工具和木籤

雕塑工具的形式很多，依照自己想做的蠟燭形狀與型態，挑選合適的使用即可。雕塑工具除了用熱固土與油土塑形時可用外，修整柱狀蠟燭的成品時也很實用。纖細的木籤也是塑形時相當好用的工具。

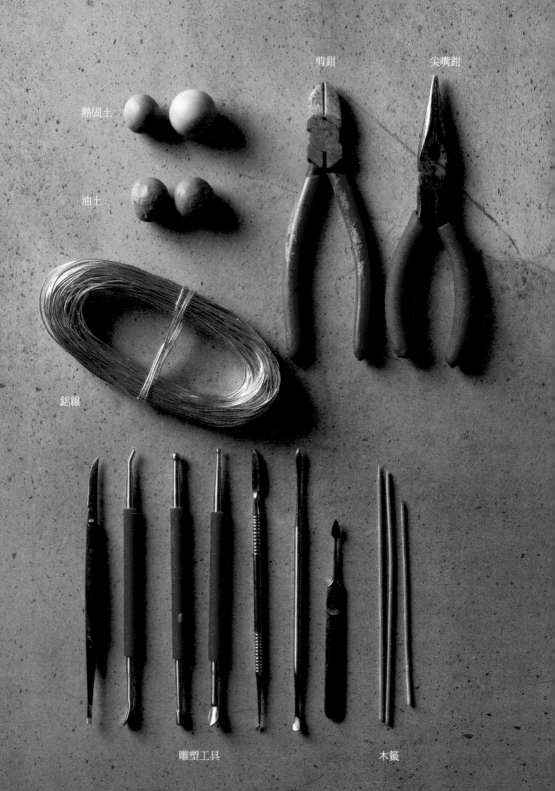

熱固土

油土

剪鉗

尖嘴鉗

鋁線

雕塑工具

木籤

鋁線

鋁線比一般鐵絲柔軟許多，容易彎曲、塑形，製作較具分量的原型時，要先用鋁絲做骨架，再將熱固土黏附於其上。可以在大型美術社或賣模型材料的地方買到。

剪鉗、尖嘴鉗

裁剪或彎曲鋁線時需要用到的工具。

3

製作矽膠模具所需的工具與材料

　　所謂模具，就是中空型態的模型，將熔化的蠟注入其中就能複製出同樣形狀的蠟燭。矽膠是一種化學物質，混入一定比例的硬化劑後會硬化，可用來製作矽膠模具

矽膠

| 矽膠的種類與特徵 |

特徵 ＼ 矽膠種類	信越 1402	SJS- 3320
硬化劑顏色	磚紅色（深紅褐色）	黃色
矽膠模具成品顏色	粉紅色	黃色
特性	·矽膠偏澀，比較不容易與硬化劑混合。 ·與硬化劑混合時會產生許多氣泡，消泡過程繁瑣、費神。 ·完成的矽膠模具硬度佳。 ·初學者操作起來可能稍有困難。	·比信越 1402 輕又軟，容易與硬化劑相混合。 ·與硬化劑混合時，氣泡容易浮上表面自行破裂。 ·完成的矽膠模具相當軟，蠟燭可以輕易從模具中取出。 ·硬度比信越 1402 差。 ·適合初學者。
銷售點	可在大型美術用品或模型材料賣場購得。	芳山市場信越代理店——三信新素材公司（音譯）
價格	3 萬～4 萬韓元	2 萬～3 萬韓元

SJS-3320 矽膠

矽膠用刮刀

SJS-3320 矽膠用硬化劑

矽膠用攪拌杯

信越 1402 矽膠

KE-1402

NET WT.　1　kg
LOT NO.　507725

ShinEtsu 信越化学工業株式会社
Shin-Etsu Chemical Co.,Ltd.

信越 1402 矽膠用硬化劑

熱熔膠槍與熱熔膠條

矽膠的種類很多，本書只使用其中兩種，一種是使用最普及、容易購買的「信越1402 矽膠」，一般會和磚紅色的硬化劑一同販售，信越 1402 矽膠與硬化劑混合可以做出粉紅色的矽膠模具。另一種是「SJS-3320」矽膠，常用來製作香皂或蠟燭的模具，SJS-3320 矽膠會和黃色的硬化劑一同販售，相混後呈現黃色。

矽膠攪拌杯

矽膠與硬化劑相混時使用的容器。雖然挑選有刻度的使用起來比較方便，但其實只要是塑膠材質的容器都可以。

矽膠用刮刀

矽膠與硬化劑混合時使用，雖有販售專門的矽膠用刮刀，但只要是可以拿來攪拌矽膠的硬質長型棒狀物都可取代。

熱熔膠槍

熱熔膠槍熔化熱熔膠條後可用來固定輕巧的物件。將物件固定於底板，或是製作珍珠板外框時都會用到。

珍珠板

製作矽膠模具的步驟為：先將物件固定在底板，四面以框架圍起，再注入混合硬化劑的矽膠。珍珠板可用來作為底板及四周的框架，也可用厚瓦愣紙或紙箱子取代木板。

拋棄式手套

工業用矽膠很傷皮膚，而且矽膠沾到手後也不容易清洗，可準備拋棄式的塑膠手套，或是合手的橡膠手套，如此一來雙手才能靈巧活動，不影響操作。

刀、剪刀、尺、報紙、膠帶

　　沾到未混合硬化劑的矽膠時不容易清潔，因此進行矽膠作業時，一定要在工作台上鋪報紙。如果沾到混合硬化劑的矽膠，待固化後再撕除即可。

4

製作柱狀蠟燭所需的工具

製作柱狀蠟燭最重要的工具是模具，以下會針對模具及各種實用的工具做介紹。

各種模具

「模具」（Mold）是製作蠟燭的框架，將熔化的蠟澆注於其中，固化後即可取出蠟燭。市售的模具材質有矽膠、鋁及 PC 材質，也可用前面介紹過的矽膠原材搭配硬化劑自製模具。

藍丁膠（Blu Tack）

可將紙張或輕巧的物體固定在牆壁上的固態黏著劑，美術材料行或是文具店皆有販售。

燭芯夾、木筷、木籤

燭芯夾如字面之意，是用來固定燭芯的夾子，可用木筷或木籤代替，方法很簡單，只要將燭芯夾在兩支筷子中間，或是用木籤牢牢將燭芯捆住即可。

塑形工具、筆刷

市售的模具多數都沒有接縫，取出固化的蠟後不需額外修整，但自製的模具可能會需要修整接縫處與表面，此時就需要用塑形工具修整平順，再用筆刷清理碎屑。

藍丁膠

筆刷

木筷

木籤

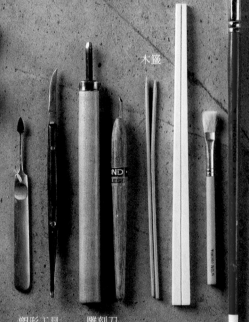

燭芯夾

塑形工具

雕刻刀

PC 模具

橡皮筋

用來固定夾住燭芯的矽膠模具。

5

購物指南：採買蠟燭材料的好去處

天然蠟、基本工具及材料

大豆蠟、棕櫚蠟、蜜蠟等天然蠟，以及基本工具、染料、香氛精油等，都可以在蠟燭材料行買到。網路上搜尋「大豆蠟」會出現許多蠟燭材料商城，任意挑選購買即可。

像是「Gel Candle Shop」的品項相當多樣，「Candle Works」的網頁一目瞭然，初學者也能輕鬆找到自己所需的物品。

不過，網路商城無法確認實品狀態，若想親自詢問商品細節再購入，不妨走一趟韓國首爾芳山市場。芳山市場位於乙支路 4 街，搭乘地鐵 1 號線至鍾路 5 街，從 7 號出口出來後沿著清溪川方向走，就可以找到芳山綜合市場的入口。進到入口後直走可以看到右側有一棟灰色建築，這裡就是芳山綜合市場大樓，從大樓的 7 號入口進去，便是蠟燭與香皂材料行的聚集區域。蠟燭材料行多半也會同時販售手工香皂的原材，天然粉末也可在此購入。

芳山市場也有許多販售烘培材料的店家，書中用來製作香氛蠟片的漂亮餅乾壓模亦可在此覓得。

-
Gel Candle Shop：www.gelcandleshop.co.kr
Candle Works：www.candleworks.co.kr

天然香精油

芳山綜合市場內的蠟燭材料行同樣也能買到天然香精油。另外，特別推薦以精油聞名、在香皂及化妝品手作玩家間相當有名氣的「韓一油地」（Hanil Yuji），位於芳山綜合市場不遠處，不但可用實惠價格購買優質的天然香精油，還可以在現場直接品聞香氣。

製作矽膠模具所需的工具與材料

若要在網路上購買矽膠原材或製作矽膠模具所需的材料，可造訪販售模型相關物品的「Agami Modeling」，從熱固土到各種類別的矽膠、塑形工具等都可在此找到。不過網站上的商品琳瑯滿目，購買前記得先閱讀書中的材料介紹，熟知確切品名後再搜尋所需商品。實體賣場推薦首爾弘大的「Homi Art Shop」及南大門的「Alpha Mall」總店，雖然規模不及 Agami Modeling，但基本材料都可在此取得。如果想在實體賣場購買矽膠，建議走一趟芳山市場的「三信新素材」（音譯），從乙支路 4 街的芳山市場 1 號出口往乙支路 5 街方向稍微往前走，就可以在左側看到，這裡是信越的代理銷售點，信越矽膠的售價比美術用品店或網路商店稍低，也是本書使用的 SJS-3320 矽膠的唯一銷售處。

-

Agami Modeling：www.agamimodeling.co.kr

各種容器

蠟燭材料行皆有販售容器，但也建議到其他地方逛逛，挖掘款式與眾不同的漂亮容器，尤其是飲品杯，不但價格不貴，蠟燭燒完後還可以用來裝飲料，相當實用。

首爾南大門市場內的大道綜合商業街（Daedo Shopping Tower）有許多玻璃杯和餐具，建築物的一樓是餐具街，售有各種材質、款式多元的餐具。不過這裡販賣的玻璃杯多半是以一組 6 入或 12 入販售，可以與其他同為手作蠟燭愛好者的朋友一起合購。

製作蠟燭的基礎

1

如何使用蠟

蠟燭的製作原理很簡單，只要把蠟熔化後倒進容器或模具，待其凝固即可。但如果你從未做過蠟燭，可能連把蠟熔化都會不知所措。

這裡要介紹的是如何熔化大豆蠟和製作混合蠟。大豆蠟燭很乾淨，看起來有質感，但它的散香效果和強度比其他的天然蠟差，若要彌補這項弱點，可以在大豆蠟中加入棕櫚蠟或蜜蠟。

容器用大豆蠟和棕櫚蠟混合時，棕櫚蠟約占 20％，建議當蠟的溫度達 60～65℃再倒入容器內，但當棕櫚蠟的占比為 25％ 時，則建議蠟的溫度要再提高 5℃再倒入容器內。而容器用大豆蠟和蜜蠟混合時，蜜蠟約占 20％，建議蠟的溫度達 60℃再倒入容器內，若超過此比例，則建議蠟的溫度要提高 5～6℃再倒入容器內。

另外，柱狀用大豆蠟和棕櫚蠟混合時，建議蠟的溫度達 70～85℃再倒入容器為佳。但若是和蜜蠟混合，則不需考慮溫度的問題，因為柱狀用大豆蠟和蜜蠟倒入容器的建議溫度差不多，只要以大豆蠟倒入容器內的溫度為準即可。

在製作混合蠟時要注意，雖然是要把蠟混合，但是不同的蠟不能一起熔，因為每種蠟的熔點和倒入容器時的溫度不同，最好還是分開熔化後再混合。

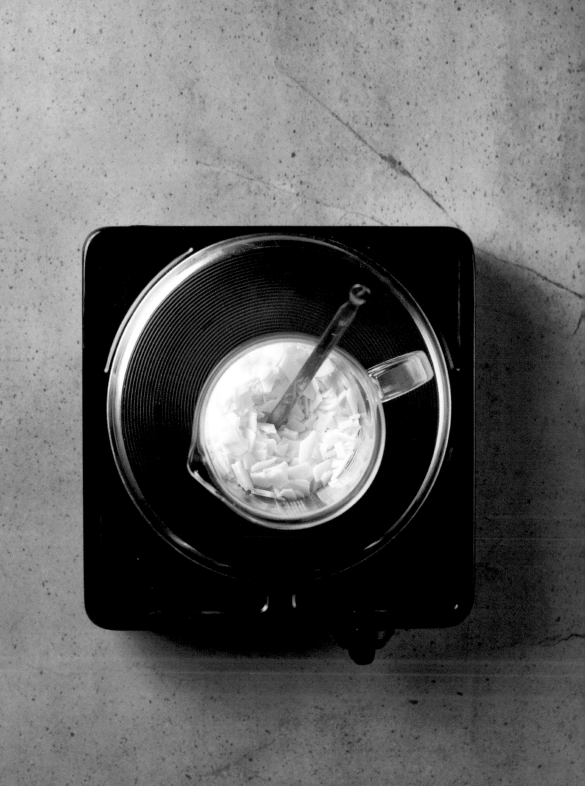

1 把用來熔化蠟的量杯擺上電子秤並將
重量歸零，接著秤所需的蠟的分量。

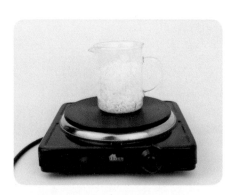

2 接著把量杯放到加熱板上。熔化容器
用蠟時，將火力調整至小火和中火之
間；熔化 柱狀用蠟時，則將火力調
整到中火。

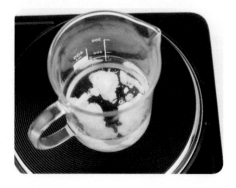

3 當蠟約熔化 2/3 後即可把加熱板關掉
，攪拌均勻，利用加熱板的餘溫將剩
下的蠟熔化。

4 當蠟熔化到只剩 2～3 個蠟團時,就
可以把量杯從加熱板上拿下來,並把
蠟團攪散,讓蠟全部熔化。無論是容
器用蠟還是柱狀用蠟,當蠟全部熔化
時,溫度盡量維持在 68℃以上,不
超過 87.8℃為佳。

5 等到蠟降溫到一定溫度時,即可添加
染料或香氛精油。

1　把用來熔化蠟的量杯擺上電子秤並將重量歸零，接著秤所需的蠟的分量。

2　熔化棕櫚蠟時，溫度要加熱至約90℃；大豆蠟部分可參考前面介紹過的「熔化大豆蠟」。（照片中左邊黃色的蠟是大豆蠟，右邊透明的蠟是棕櫚蠟。）

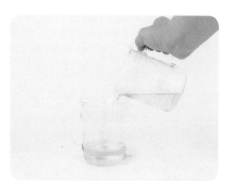

3　把熔化的棕櫚蠟倒入大豆蠟裡攪拌，接著輪流將蠟倒入棕櫚蠟的量杯，再倒入大豆蠟的量杯，盡可能反覆幾次此過程，兩種蠟才能均勻混合。

4 在混合蠟的過程中必須時不時攪拌，
若蠟的溫度下降，就將量杯放上加熱
板加熱，讓溫度維持在 75 ～ 80℃。

5 混合蠟完成。

TIP_ 用蜜蠟製作混合蠟

製作大豆蠟和蜜蠟的混合蠟過程和「製作混合蠟：大豆蠟＋棕櫚蠟」相同，但
熔化蜜蠟時，溫度不要超過 85℃。

2

燭芯

以下你將會學到如何幫棉芯上蠟、插入燭芯座，如何將燭芯固定在容器及市售模具內，以及木芯如何夾入燭芯座並固定於容器中。

燭芯分成棉芯和木芯。市售的棉芯有兩種，一種是已經上好蠟也插入了燭芯座，一種則是沒有上蠟，捲成像線捲一樣。棉芯上蠟的優點是棉芯會因為蠟而變得挺立，蠟也會滲入棉芯裡的空間，把氣泡擠出來。如果棉芯沒有上蠟，蠟燭在燃燒時，棉芯裡的氣泡會跑出來妨礙蠟燭燃燒。

若無特別理由，建議棉芯盡量使用柱狀用大豆蠟或蜜蠟先上蠟。雖然上蠟時也可以使用容器用大豆蠟，但是因為它比較軟，固定燭芯時燭芯可能會搖晃，很難直挺挺的固定。

市售的模具已經穿好燭芯的孔，只要將燭芯穿入，接著用藍丁膠將模具上的燭芯孔封住即可。比較特別的是，市售模具中有一種形狀像角（圓錐狀）的 PC 材質模具，倒入蠟時把棉芯綁在又細又輕巧的木籤上，比綁在木筷或用燭芯夾更方便。

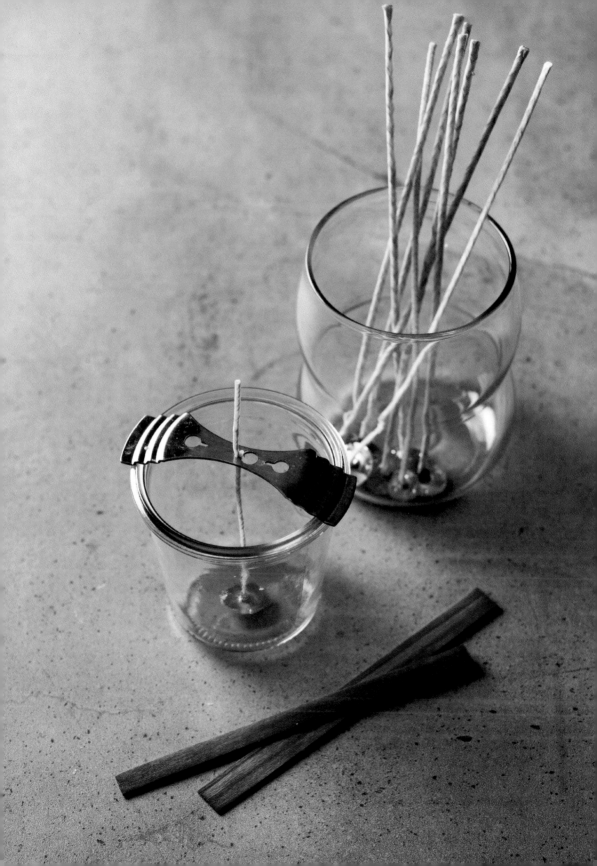

1 剪一段長度適中的棉芯。

2 熔化柱狀用大豆蠟或蜜蠟。將棉芯浸泡在蠟中，壓著棉芯，讓蠟能夠完全滲入棉芯裡。過程中，可以看到氣泡從棉芯中一點一點跑出來的樣子。

3 把浸泡在蠟裡的燭芯撈出來。

4 等燭芯上的蠟凝固得差不多，用手摸摸看，並把燭芯拉直。

5 當蠟完全凝固，上蠟的燭芯即完成。

1 將上蠟的棉芯插入燭芯座。

2 接著用剪鉗或尖嘴鉗這類工具夾住燭芯和燭芯座連接的地方，並用剪鉗或尖嘴鉗輕輕夾一下，讓燭芯不要脫落（如果一下子就用力夾下去，可能會導致燭芯座底部變形，所以輕輕夾一下就好）。

3 把燭芯專用貼的保護膜撕下來，將貼紙緊緊壓在燭芯座的底部。

4 用尺和水性筆,在容器的底部畫十字以標出中心點。

5 用尖嘴鉗夾住燭芯座,將其擺入容器的中心點上。

6 把多出來的燭芯剪掉,留下比杯口高出 2〜3cm 的長度。

1 將棉芯穿入模具的燭芯孔。如果燭芯
太粗穿不過去，可以刮掉一些燭芯上
的蠟，並把燭芯捏細後穿入。

2 使用藍丁膠把燭芯孔封起來。（藍丁
膠是一種固態黏著劑，可以將紙或輕
巧的物件固定在牆上。）

3 固定燭芯座時可以使用木籤、木筷、
燭芯夾等，但如果是使用圓錐造型的
塑膠模具，用木籤固定燭芯更好。可
以如照片所示，將燭芯緊緊綁在木籤
上固定。

4 塑膠模具的開口邊緣剛好有適合擺放
木籤的凹槽，把綁好燭芯的木籤卡進
去即可。

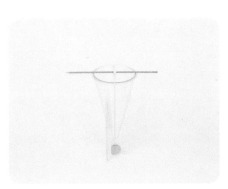

5 如此一來模具就準備好了。記得燭芯
也可以用木筷或燭芯夾固定喔！

1 準備木芯專用燭芯座。把 3 個凸出來的支架中，中間的支架稍微往內推。

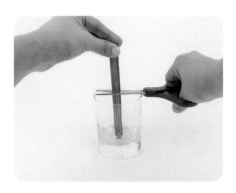

2 把木芯夾入燭芯座。

3 燭芯立在容器內，剪刀抵住杯緣，將燭芯修剪成和容器一樣的高度。如果燭芯剪歪了，可以拿尺靠著燭芯，用美工刀來回劃幾次，將木芯修平。

4 在容器內固定木芯時，可以使用燭芯專用貼，也可以在倒入蠟之後，再把木芯立在容器中央。蠟燭完成後，木芯的長度以高出蠟 3mm 左右為佳。

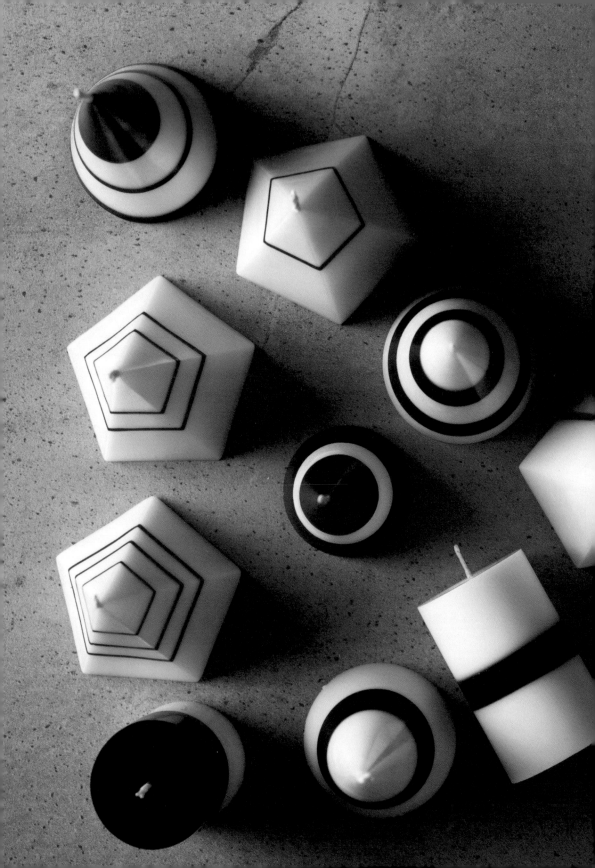

PART
02

從簡單的開始：
初級柱狀蠟燭

從選擇基本模具，
邁出柱狀蠟燭的第一步！

　　柱狀蠟燭大部分是先將燭芯固定於框架（也就是模具）中，再倒入熔化的蠟來製作。如果因為市面上模具太多，不知從何挑起，那就選擇最單純的幾何造型吧！就像挑選壁紙一樣，小房子最適合白色的壁紙，若選購有花紋或點點紋樣的壁紙，很常造成悲劇。因此，不要一開始就挑戰奇形怪狀的蠟燭，從簡單的形狀，如圓柱狀、球狀、方塊等幾何造型做起為佳。

　　尤其本書所使用的圓錐、五角錐、球狀或圓柱等造型的模具很實用，用這些模具做好幾個蠟燭擺在一起，反而會給人一種寧靜且高雅的感覺。至於造型獨特的蠟燭，可以等到做好了基本款的蠟燭後再挑戰，當作增添亮點用。

　　這裡要介紹最簡單且最基本的柱狀蠟燭做法，使用大豆蠟和棕櫚蠟來製作，並比較兩者成品的質感或狀態差異。而且，本書的目標是做出「造型美麗的蠟燭」，這項基本功絕對不容錯過，不妨一起跟著做，好好熟悉柱狀用大豆蠟的使用方法。

只需要染料就能變身的魅力柱狀蠟燭

　　這個單元還會透過染料和其他技巧，來探索如何用同一個模具來製作出風采各異的蠟燭，如顏色分界鮮明的彩色蠟燭等。

　　蠟燭用染料可以使用在任何蠟裡，但是每種蠟加入染料的溫度不一，所以使用染料前最好先熟悉每種蠟加入染料的溫度。由於染料是濃縮的，染色時必須一次一點的加入，慢慢調出想要的顏色。此外，熔化的蠟加入染料時和凝固時的顏色完全不同，因此調色時，需不斷將染色的蠟滴在烘焙紙或白色壓克力板上確認顏色。

　染料也可用兩、三種顏色混色，例如黃色和藍色混合會調出綠色，或藍色和紅色混合會調出紫色。如果想調出彩度稍低、感覺寧靜的系列色，可以在調色時加入極少量的黑色染料。

潔淨的白色圓柱大豆蠟燭

　　從最簡單的開始吧！用蠟、燭芯、香氛精油這三種元素，學習製作最基本的柱狀蠟燭。

　　柱狀蠟燭的基礎造型就是圓柱狀。蠟燭燃燒時，斷面還是會維持圓形，看起來模樣最自然，加上蠟燭上下的直徑相同，也容易決定燭芯的大小。如果要讓蠟燭燃燒得有效率，必須倒入第二次蠟，將蠟燭第一次凝固時產生的空洞填滿。

TOOLS

· 圓柱 PC 模具
　（尺寸 S，寬度 5cm，高度 8cm）
· 加熱板
· 量杯或不鏽鋼握柄量杯
· 電子秤
· 藥匙或木筷
· 燭芯夾或木筷
· 溫度計
· 量匙
· 藍丁膠
· 剪刀

MATERIALS

· 柱狀用大豆蠟 160g
· 天然香精油：160g×0.07（7％）=11.2mL
· 合成香精油：160g×0.05（5％）=8mL
· 棉芯 26 號
　（環保燭芯 4 號、無煙燭芯 2.7 號或 3 號）

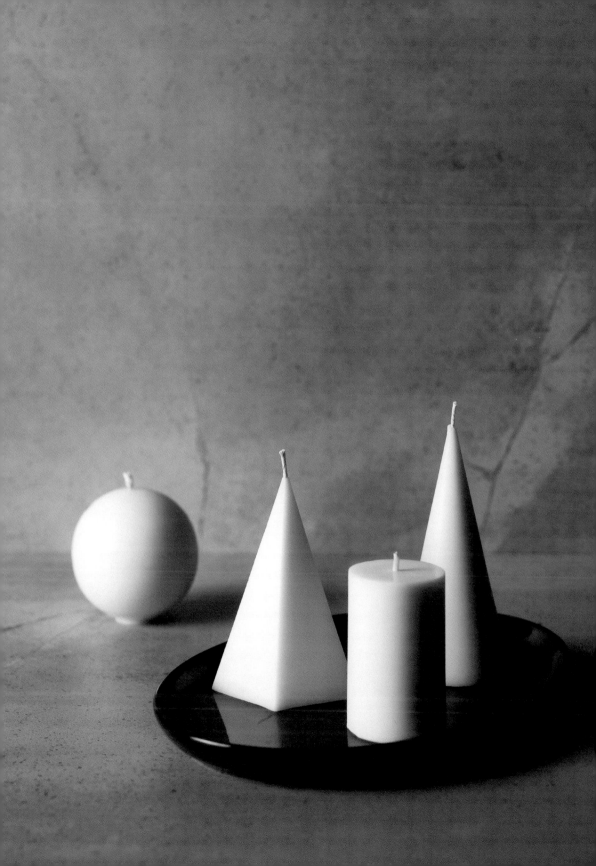

1 將燭芯穿過圓柱 PC 模具後,用藍丁膠將燭芯孔封住,模具的底部是蠟燭的頂部。

2 把用來熔化蠟的量杯擺上電子秤並將重量歸零,接著秤 160g 柱狀用大豆蠟。

3 將量杯放到加熱板上,火力調整至弱火和中火間;若火力太強,要小心蠟的溫度可能會急遽升高。把較大塊的蠟壓碎後仔細攪拌,讓蠟慢慢熔化。

4 當蠟熔化 2/3 以上時,即可把加熱板的火關掉,把量杯移到工作台,並將還沒熔化的蠟一邊壓碎一邊攪拌,讓蠟全部熔化。要小心若蠟的溫度超過 87.9℃,蠟會變黃起煙,但是不需要一直插著溫度計,只要反覆確認溫度即可。

5 將香氛精油加入熔化的蠟裡攪拌均勻。天然香精油要在蠟的溫度約 70℃時加入，合成香精油要在 78～80℃時加入。

6 若香氛精油沒有攪拌均勻，蠟凝固時香氛精油和蠟就會分離，或散發不出香氣。當蠟加入香氛精油時，蠟的溫度會下降，所以要不斷確認溫度，使其維持在 70℃左右。

7 當蠟的溫度在 69～70℃時，便可慢慢倒入準備好的模具，不需倒滿，留下 1～2mm 左右的空間。

8 用燭芯夾或木筷固定燭芯後，等待蠟燭的表面凝固。

9 若蠟燭表面凝固，可以挖開燭芯四周，有時也會自然產生凹洞，這時就必須倒入第2次蠟。

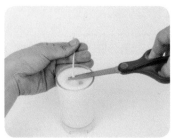

10 把燭芯修剪至靠近蠟燭表面的位置。

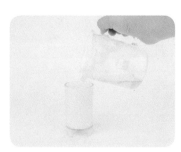

11 倒第2次蠟的時機應為蠟燭內部還未完全凝固，仍然黏稠的狀態下進行。此時將蠟的溫度加熱至60～62℃後倒入洞裡，小心別溢出洞口。

12 倒入第2次蠟凝固後，蠟燭的表面會凹凸不平，所以當蠟差不多都凝固時，可以熔化剩下的蠟，加熱至較高的溫度，約75～80℃後倒滿模具，讓蠟淹過燭芯，這樣蠟凝固後，蠟燭表面就會變得平坦光滑。

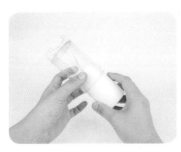

13 當蠟完全凝固後，將燭芯孔四周的藍丁膠去除，用力壓一壓模具，蠟就會脫離，此時用手好好抓住模具，將模具上下搖晃，讓蠟燭掉出來，切記小心取出，別讓表面出現刮痕。

14 市售的模具沒有接縫，蠟燭表面也會非常光滑，因此不需要特別修飾。這樣圓柱形的大豆蠟燭就完成了！

TIP_ 倒入第 2 次的蠟以填滿蠟燭內產生的空洞

當熔化的蠟倒入模具裡，蠟會從溫度較低的表面開始凝固，往蠟燭內部收縮，因此燭芯四周就容易產生空洞，這時就必須在燭芯四周挖洞，倒入第 2 次的蠟。若不這麼做，蠟燭燃燒時，熔化的蠟就會流入這些空洞，導致燭芯突然變長，燭火也會跟著火勢變大，讓蠟燭快速燃燒，尤其這會導致蠟燭邊緣的蠟無法被燃燒到，導致蠟燭只往中心陷入，在蠟燭內部產生一條通道。

有三種方法可以讓蠟燭的表面變得平滑，除了在凹凸不平的蠟燭表面，再倒上溫度較高的蠟，使其變得平坦之外，還有以下介紹的二種方法。使用任一方法都可以，只要自己覺得順手即可。

使用吹風機或熱風槍熔化蠟燭表面

在蠟燭完全凝固、從模具取出之前，可以利用吹風機或熱風槍將蠟燭表面熔化。這個方法的重點是必須將蠟均勻熔化，但是吹風機的風太強，所以蠟可能會亂噴，因此可以將吹風機的出風噴嘴拔掉，調整適當的出風強度，接著將吹風機固定之後，一邊旋轉模具，一邊將蠟燭表面均勻加熱熔化。

用砂紙將蠟燭底部磨平

將蠟燭從模具中取出後，用砂紙磨平蠟燭的底部。砂紙的數字越大，表面越細緻。所以建議可以先用比較粗糙的砂紙（＃220）磨，接著再用表面比較細緻的砂紙（＃400）來做最後修飾。

第 87 頁的大豆蠟燭全是用市售的 PC 模具製作而成，以下是用這些市售模具製作蠟燭時需要的材料。

圓錐 PC 模具製作的蠟燭

· 模具尺寸：寬度 6.5cm，高度 13.5cm

· 蠟：150g

· 燭芯尺寸：棉芯 30 號、環保燭芯 6 號、無煙燭芯 3 號

· 香氛精油：天然香精油 150g×0.07（7%）=10.5mL、合成香精油 150g×0.05（5%）=7.5mL

五角錐 PC 模具製作的蠟燭

· 模具尺寸：寬度 7.5cm，高度 11.5cm

· 蠟：160g

· 燭芯尺寸：棉芯 34 號、環保燭芯 8 號、無煙燭芯 3.5 號或 4 號

· 香氛精油：天然香精油 160g×0.07（7%）=11.2mL、合成香精油 160g×0.05（5%）=8mL

球形 PC 模具製作的蠟燭

· 模具尺寸：直徑 8cm（Large）

· 蠟：220g

· 燭芯尺寸：棉芯 42 號、環保燭芯 10 號、無煙燭芯 4.5 號或 5 號

· 香氛精油：天然香精油 220g×0.07（7%）=15.4mL、合成香精油 220g×0.05（5%）=11mL

帶有神秘氣氛的雪羽棕櫚蠟燭

　　棕櫚蠟是從「棕櫚」（palm），即椰子果實中萃取的油脂所製作出來的天然蠟。棕櫚蠟有二種，一種是一般棕櫚蠟，可以製作出表面光滑的蠟燭；另外一種則是雪羽棕櫚蠟，成品會綻放出華麗的花紋。讓雪羽棕櫚蠟綻放完美的花紋很簡單，只要在蠟的溫度於 95 ～ 98℃時倒入模具即可。

　　由於雪羽棕櫚蠟必須在高溫下倒入模具，所以在挑選香氛精油時，與其使用對溫度較敏感的天然香精油，使用合成香精油更適合。染色時，因為棕櫚蠟比大豆蠟好染色，只需要一點點的染料就能染出鮮明的顏色。另外，棕櫚蠟幾乎沒有油脂，所以凝固後相當堅硬。

TOOLS

· UFO PC 模具（寬度 12.5 cm，高度 6 cm）＊
· 夾子（UFO PC 模具內附）
· 加熱板
· 量杯或不鏽鋼握柄量杯
· 電子秤
· 藥匙或木筷
· 固定燭芯用的木籤
· 溫度計
· 量匙
· 藍丁膠
· 剪刀
· 塑形工具或小刀
· 砂紙（＃400）

MATERIALS

· 雪羽棕櫚蠟 400 g
· 合成香精油：400 g×0.05（5％）＝ 20 mL
· 海洋綠（Sea Foam Green）固體染料
· 棉芯 30 號
　（環保燭芯 14 號，無煙燭芯 8 號）＊＊

＊ 模具可於芳山綜合市場購買。
＊＊ 因為模具的寬度很寬，所以使用市售最大尺寸的燭芯。

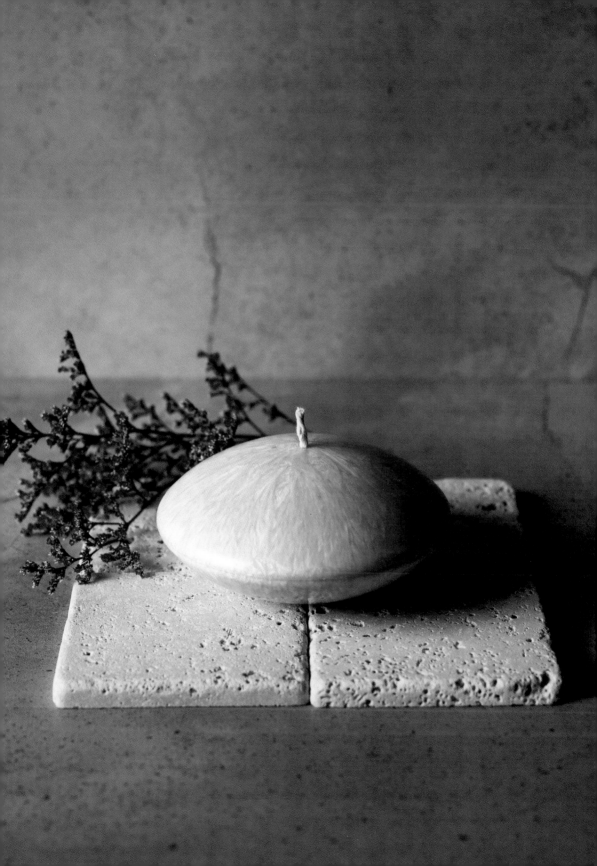

1 這次要使用的 PC 模具有上下兩半，先將燭芯穿過下半部的燭芯孔，並用藍丁膠封住。

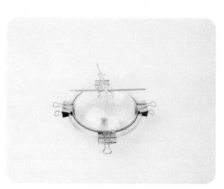

2 蓋上上半部的模具，用夾子固定。將燭芯從上半部的開口處拉出來緊緊綁在木籤上，使燭芯立在模具正中央。

3 把用來熔化蠟的量杯擺上電子秤並將重量歸零，接著秤 400 g 雪羽棕櫚蠟。

4 把量杯放到加熱板上，火力調整至中火和大火之間來熔化蠟。接著用藥匙攪拌，讓蠟慢慢熔化，要注意別讓蠟的溫度超過 100℃。

5 當蠟的溫度到了 98 ～ 100℃時，即可把量杯移到作業台，接著一次削下一點固體染料放入蠟中混合，一邊加入染料一邊將蠟滴在烘焙紙上確認顏色，直到調出自己想要的顏色。過程中要注意別讓蠟的溫度低於 98 ～ 100℃。

6 蠟的溫度在 98 ～ 100℃時，加入香氛精油攪拌均勻。

7 當蠟的溫度下降到 95 ～ 98℃時，即
可將蠟倒入模具中。不需將蠟倒滿模
具，留下離綁著燭芯的木籤約 2 ～
3mm 以下的空間。

8 蠟燭的表面凝固時，在燭芯四周挖洞
，或是自然會出現孔洞。由於棕櫚蠟
收縮的情況嚴重，即使填補了空洞，
蠟燭內還是會持續產生空洞，因此在
蠟完全凝固之前，有可能需要不斷挖
洞來填補。

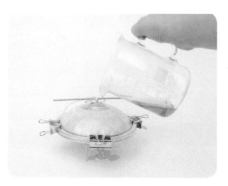

9 等到蠟燭內完全凝固，再將剩下的蠟
熔化倒入。倒入蠟的溫度和第一次一
樣，以 95 ～ 98℃為佳，只需在已凝
固的蠟燭表面倒上薄薄一層蠟即可。

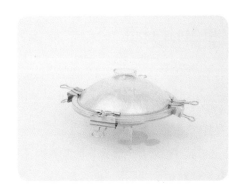

10 當蠟完全凝固後，把用來固定燭芯的木籤移除，將棉芯修剪至貼近蠟的表面。(燭芯亦可在倒入第 2 次蠟之前修剪。)

11 去除燭芯孔四周的藍丁膠，將蠟和模具分離。如果蠟的底部凹凸不平，可以用小刀或砂紙修飾。(因為棕櫚蠟很硬，所以用小刀修飾比用塑形工具更順手。)

TIP_ 在夏天和冬天製作蠟燭時必知的事

夏天蠟較不易收縮，所以凝固的蠟燭可能會難以從模具取出。這時候可以將蠟燭放入冰箱冰 5 分鐘左右，放入冰箱前，先用乾淨的抹布或茶巾包覆外露的蠟燭表面，因為如果蠟的表面直接接觸冷空氣，可能會讓表面龜裂。另外也要注意，若蠟還未完全凝固就放入冰箱，或冰了太久，也都會導致蠟裂開或碎裂。

另外，冬天的室內溫度較低，蠟在倒入模具前可以先將模具加熱，倒入模具時，蠟的溫度也可以比建議溫度提高 3 ～ 5℃再倒入。

畫上藍色細線的蠟燭

　　要讓蠟燭上有一條細線比想像中難，必須要製作一層薄薄的有色蠟層，但是這一層需要的蠟很少，常常蠟還未均勻鋪開形成平面或附著在下一層蠟之前就凝固了。然而提高蠟的溫度也並非上策，因為若是把蠟加熱到太高的溫度，倒入模具後，原本已經凝固的蠟層，可能會因此熔化，而和有色蠟混在一起。

　　但若在蠟燭的側面挖出線的凹槽再填入有色蠟，就可以做出乾淨俐落的細線，如此簡單就能讓市售模具做出來的蠟燭看起來不一樣。這個方法還可以應用在幫蠟燭刻字，先刻出字的凹槽再填入有色蠟；或是畫上圖畫之後，按照圖形挖出凹槽，再填入有色蠟，甚至在蠟燭上畫畫也行。這個做法變化萬千，只要熟練方法，就可以盡情揮灑你的創意。

TOOLS

· 加熱板
· 量杯或不鏽鋼握柄量杯
· 藥匙
· 塑形工具
· 三角雕刻刀
· 尖銳的工具（木籤、錐子等）
· 尺
· 油性筆

MATERIALS

· 做好的五角錐蠟燭
· 適量的柱狀用大豆蠟
· 皇家藍固體染料

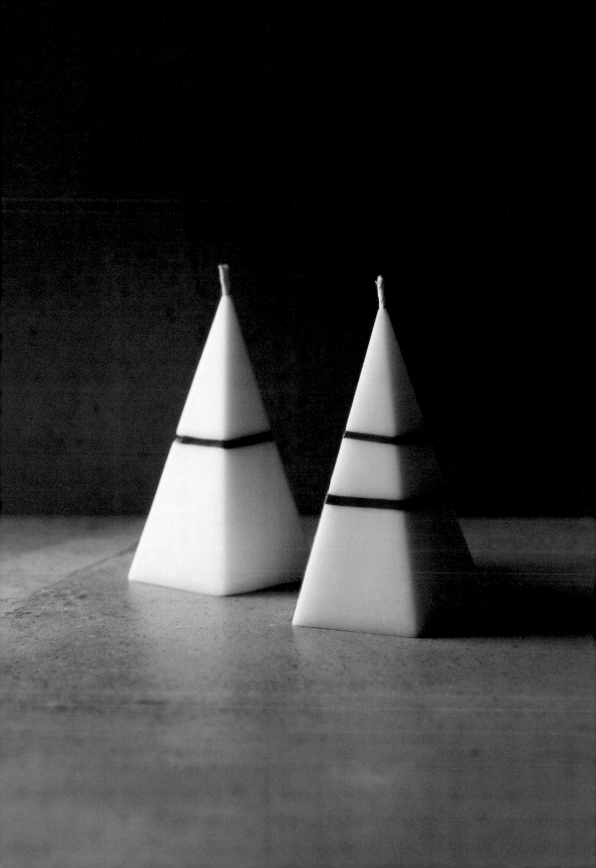

1 準備做好的五角錐蠟燭、尺和油性筆。蠟燭可以依「圓柱形大豆蠟燭」(第 86 頁)的製作方法先做好。

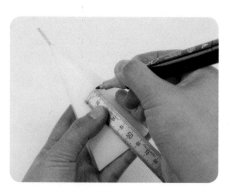

2 用油性筆在要畫線的地方輕點一下做記號,不要點太用力,讓蠟燭輕輕沾到墨水即可。

3 使用筆頭較軟、有粗度的油性筆將標示好的點連起來,畫出粗細適當的線條。如果使用方形筆頭的馬克筆來畫線會更方便。

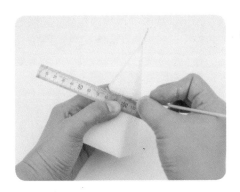

4 將尺對準線的中間，用木籤或錐子等
尖銳的工具先刻出三角雕刻刀下刀的
基準線。

5 接著用三角雕刻刀沿著步驟 4 刻下的
線，在蠟燭上挖出凹槽。如果手邊沒
有雕刻刀，使用尖銳且可以在蠟燭上
挖出凹槽的工具亦可。

6 如左圖，沿著用筆做的記號，刻出有
點深度的凹槽。

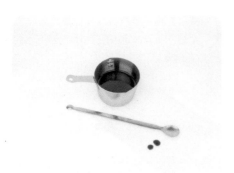

7 熔化少量的柱狀用大豆蠟，加熱至
87℃左右後加入染料，攪拌均勻。過
程中可以滴一些蠟到烘焙紙上確認顏
色，慢慢調出自己想要的顏色。

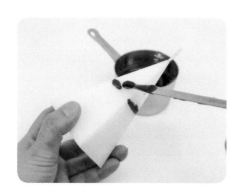

8 當蠟溫下降到80℃時，舀一點蠟，
一點一點鋪在蠟上的凹槽。這個步驟
的重點是填入的蠟要足以滿出凹槽。

9 等到蠟完全凝固，即可用塑形工具把
凸出表面的蠟修平。

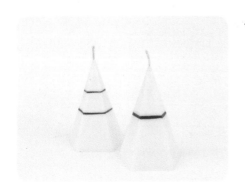

10 加入細線的蠟燭完成。照片裡有
兩條線的蠟燭，也是用此方法完
成的。

TIP_ 在蠟燭上畫線更順利的技巧

如果用來填蠟燭線的有色蠟溫度太低，在最後修飾的過程中容易脫落，因此有
色蠟的溫度盡量維持在 80℃左右。

在修飾有色蠟的時候，要輕輕刮，若下手太重，蠟可能會裂開或直接脫落。

將有色蠟填入凹槽時，藥匙溫度必須和蠟的溫度相似，這樣即使舀少量的蠟也
不會凝固。因此在混入染料時就要用藥匙攪拌，藥匙不用時也要放在量杯裡。

黑白條紋蠟燭

　　黑白條紋看起來平凡卻好有魅力，若表現在蠟燭上，則可散發沉靜又高雅的氛圍。黑白條紋尤其適合圓錐造型，如果做好幾個擺在一起，從上往下俯瞰，就好像一件件裙子。

　　因為大豆蠟是白色，所以製作黑色蠟時，反而要豪邁的加入染料，染色的過程中也要記得把蠟滴在烘焙紙或白色壓克力板確認顏色。在混合黑色蠟時，要多準備一個量杯，利用兩個量杯交替互盛，讓染料和蠟均勻混合。

TOOLS

· 圓錐 PC 模具（寬度 6.5 cm，高度 13.5 cm）
· 加熱板
· 量杯或不鏽鋼握柄量杯 4 個
· 電子秤
· 藥匙或木筷
· 固定燭芯用的木籤
· 溫度計
· 量匙
· 藍丁膠
· 剪刀
· 吹風機或熱風槍

MATERIALS

· 柱狀用大豆蠟 150 g
　 一白色層（Top）20 g
　 一黑色層（Middle）30 g
　 一白色層（Bottom）100 g
· 天然香精油
　 — 20 g×0.07（7%）= 1.4 mL
　 — 30 g×0.07（7%）= 2.1 mL
　 — 100 g×0.07（7%）= 7 mL
· 合成香精油
　 — 20 g×0.05（5%）= 1 mL
　 — 30 g×0.05（5%）= 1.5 mL
　 — 100 g×0.05（5%）= 5 mL
· 黑色固體染料
· 棉芯 30 號
　（環保燭芯 6 號，無煙燭芯 3 號）

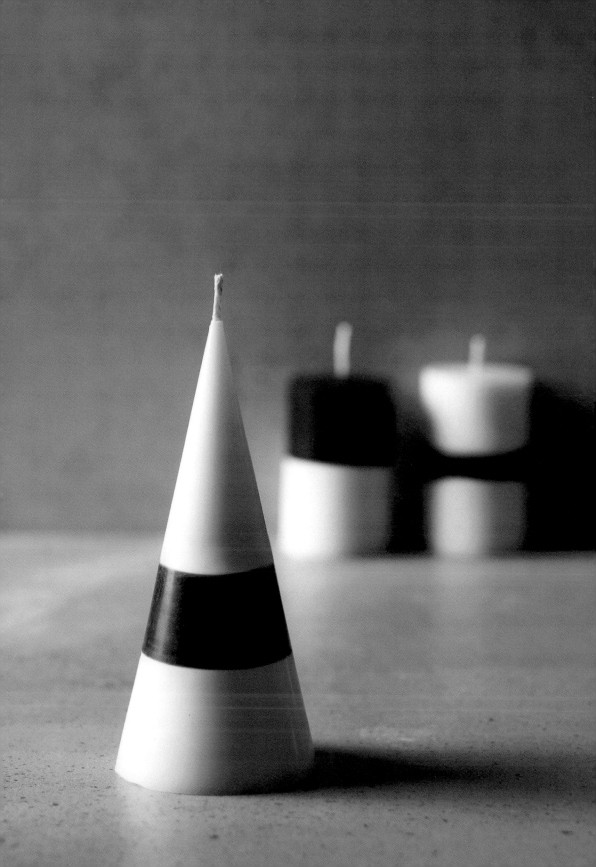

1 將燭芯穿過模具，用藍丁膠封住燭芯孔，接著將燭芯綁在木籤上或用燭芯夾固定。

2 將 3 個容器，分別裝入 20g、30g、100g 的蠟。左圖中空的量杯是用來混合黑色染料，也可以用任何適合裝有色蠟的容器取代。

3 20g 的蠟熔化後加入香氛精油，天然香精油在 75 ～ 78℃時加入，合成香精油則在 78 ～ 80℃時加入。先用吹風機或熱風槍加熱模具後倒入蠟，蠟的溫度需維持在 70 ～ 75℃之間，比建議倒入模具的溫度高一些。

4 接著熔 30g 的蠟加熱到 87 ～ 89℃，然後放入黑色染料，使其均勻熔入蠟裡。量杯旁邊放一張烘焙紙，染色的過程中可隨時滴在烘焙紙上確認顏色，直到蠟變成深黑色。中途可以將蠟倒入空的量杯，和原本的量杯交替互盛，使蠟和染料均勻混合。

5 將香氛精油倒入黑色蠟裡。天然香精油在 70 ～ 73℃時加入，合成香精油則在 78 ～ 80℃時加入。等到蠟降溫至 69 ～ 70℃時即可沿燭芯四周，邊移動邊倒入模具。

6 等到黑色蠟完全凝固，再熔化 100g 的蠟，加入香氛精油並倒入容器。天然香精油在 70 ～ 73℃時加入，合成香精油則在 78 ～ 80℃時加入。等到蠟降溫至 69 ～ 70℃時再倒入模具。

7 把燭芯剪到靠近蠟燭表面。為了讓蠟燭底部平坦，可熔化剩下的白色蠟，並加熱到 75 ～ 80℃後倒入模具。

8 黑白條紋蠟燭完成。

TIP_ 去除附著在模具上的蠟

如果在倒蠟的時候，不小心倒到模具的旁邊，不用慌張，可以先等沾附在模具旁邊的蠟凝固後，再用藥匙等工具，小心的將蠟去除，再用面紙擦乾淨。如果沒等蠟凝固就直接拿面紙擦，可能會把蠟燭搞砸。

　　製作多層次蠟燭時，蠟需要分多次倒入，所以每次需要使用的香氛精油也就不多。因此為了省麻煩，可以一次多做一點有色蠟，同時多做幾個條紋蠟燭，每個蠟燭可以斟酌分配使用有色蠟。

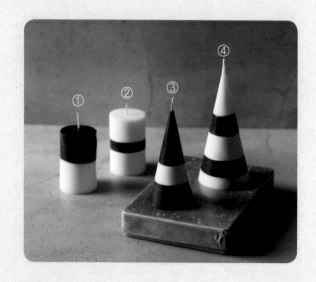

① Half& Half 條紋圓柱蠟燭

棉芯

‧棉芯 26 號、環保燭芯 4 號、無煙燭芯 2.7 號或 3 號

蠟、香氛精油、染料

‧黑色層（Top）：60 g/ 天然香精油 4.2 mL、合成香精油 3 mL/ 黑色固體染料

‧白色層（Bottom）：90 g/ 天然香精油 6.3 mL、合成香精油 4.5 mL

② 中間有黑色層的圓柱蠟燭

燭芯

· 棉芯 26 號、環保燭芯 4 號、無煙燭芯 2.7 號或 3 號

蠟、香氛精油、染料

· 白色層（Top）：55 g/ 天然香精油 3.85 mL、合成香精油 2.75 mL

· 黑色層（Middle）：35 g/ 天然香精油 2.45 mL、合成香精油 1.75 mL/ 黑色固體染料

· 白色層（Bottom）：60 g/ 天然香精油 4.2 mL、合成香精油 3 mL

③ 圓錐條紋蠟燭 1（Small）

燭芯

· 棉芯 30 號，環保燭芯 6 號，無煙燭芯 3 號

蠟、香氛精油、染料

· 黑色層（Top）：15 g/ 天然香精油 1.05 mL、合成香精油 0.75 mL/ 黑色固體染料

· 白色層（Middle）：20 g/ 天然香精油 1.4 mL、合成香精油 1 mL

· 黑色層（Bottom）：40 g/ 天然香精油 2.8 mL、合成香精油 2 mL/ 黑色固體染料

④ 圓錐條紋蠟燭 2（Large）

燭芯

· 棉芯 30 號、環保燭芯 6 號、無煙燭芯 3 號

蠟、香氛精油、染料

· 白色層（1）：10 g/ 天然香精油 0.7 mL、合成香精油 0.5 mL

· 黑色層（2）：15 g/ 天然香精油 1.05 mL、合成香精油 0.75 mL/ 黑色固體染料

· 白色層（3）：40 g/ 天然香精油 2.8 mL、合成香精油 2 mL

· 黑色層（4）：45 g/ 天然香精油 3.15 mL、合成香精油 2.25 mL/ 黑色固體染料

· 白色層（5）：40 g/ 天然香精油 2.8 mL、合成香精油 2 mL

多層顏色的彩色條紋蠟燭

上一節我們做了帶有寧靜且時尚氛圍的黑白條紋蠟燭，這一節就來做使用各種染料，染出鮮明色彩的彩色蠟燭吧！彩色蠟燭的重點是配色，灰色配草綠色、灰色配酒紅色都很漂亮，或是很常出現在復古馬戲團插畫中，作為馬戲團棚頂顏色的紅黃配。

此外，藍色配黃色也是經典的配色，尤其藍綠色（Teal）或蔚藍色（cerulean blue）等綠色中帶著些許藍色的色系和黃色都很搭。讓我們來做以藍綠色固體染料製成的有色蠟燭吧！

TOOLS

· 五角錐 PC 模具

 （寬度 7.5 cm，高度 11.5 cm）

· 加熱板

· 量杯或不鏽鋼握柄量杯 4 個

· 紙杯 1 個

· 電子秤

· 量藥湯匙或木筷

· 固定燭芯用的木籤（燭芯夾或木筷）

· 溫度計

· 量匙

· 藍丁膠

· 剪刀

· 吹風機或熱風槍

MATERIALS

· 柱狀用大豆蠟 160 g

 －藍綠色層（Top+Bottom）90 g（15 g+75 g）

 －黃色層（Middle）70 g

· 天然香精油

 － 15 g×0.07（7%）= 1.05 mL

 － 70 g×0.07（7%）= 4.9 mL

 － 75 g×0.07（7%）= 5.25 mL

· 合成香精油

 － 15 g×0.05（5%）= 0.75 mL

 － 70 g×0.05（5%）= 3.5 mL

 － 75 g×0.05（5%）= 3.75 mL

· 藍綠色、向日葵黃固體染料

· 棉芯 34 號

 （環保燭芯 6 號，無煙棉芯 3 號）

1 　將燭芯穿過模具，用藍丁膠封住燭芯孔，接著
將燭芯綁在木籤上或用燭芯夾固定。

2 　準備4個量杯，其中2個量杯分別裝90g和
70g的蠟。

3 　熔化裝入量杯的蠟，當蠟的溫度達到87～
89℃時，在90g的蠟中加入藍綠色染料，70g
的蠟中加入黃色染料，攪拌均勻。染料在高溫
下較容易顯色，所以建議染料在蠟的溫度為
87～89℃時加入。

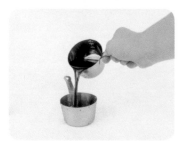

4 　將蠟倒入空的量杯，並和原本的量杯交替互盛
，讓染料完全熔入蠟中，混合得更均勻。

5 染料熔入蠟的過程中，不時將蠟滴在烘焙紙上確認顏色，直到調出自己想要的顏色。

6 將紙杯的杯緣摺出尖嘴，並在紙杯中裝 15g 藍綠色蠟後加入香氛精油。天然香精油在 75 ～ 78℃時加入，合成香精油則在 78 ～ 80℃ 時加入。

7 先用吹風機或熱風槍加熱模具，再倒入紙杯中的藍綠色蠟。蠟倒入模具的溫度需在 70 ～ 75℃，比建議的溫度高一些。

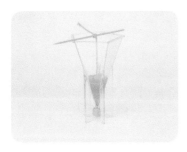

8 等到藍綠色蠟凝固，且並非完全脫離模具的程度時，倒入約 10g 的黃色蠟，此時蠟的溫度應在 69 ～ 70℃之間。

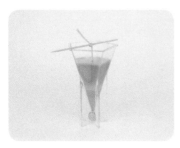

9 待倒入的黃色蠟開始變黏稠，熔化剩下的黃色蠟，加入香氛精油後倒入模具。天然香精油在 70〜73℃時加入，合成香精油則在 78〜80℃時加入。當蠟降溫至 69〜70℃時，即可倒入模具。

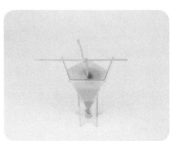

10 黃色蠟量多，所以會發生收縮現象。將蠟的表面挖個洞，把剩下的黃色蠟熔化後，溫度調節至 60〜62℃時倒入洞裡。當蠟燭內部還未完全凝固，呈黏稠狀時，倒入的蠟不要滿出洞口。

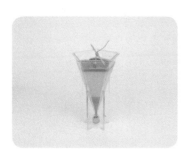

11 當黃色蠟凝固，且並非完全脫離模具的程度時，裝 20g 剩下的藍綠色蠟，將蠟加熱至 69〜70℃後，倒在黃色蠟的上面。

12 當藍綠色蠟變黏稠，把剩下的藍綠色蠟熔化後加入香氛精油。天然香精油在 70〜73℃時加入，合成香精油則在 78〜80℃時加入。加入香氛精油後將蠟倒入模具，注意不要倒滿，留下 2〜3mm 高的空間。

13 修剪完燭芯後，為了讓蠟燭的底部平坦，可熔化剩下的藍綠色蠟，並加熱至80℃後倒入模具，亦可利用吹風機或砂紙來修飾表面。

14 彩色條紋蠟燭完成。

TIP_ 製作彩色蠟燭時，一定要準備多的染料！

製作多層次蠟燭時，蠟需要分多次倒入，且為了整理表面可能會追加要倒入的蠟量，而彩色蠟燭每次製作難免會有色差，所以建議一開始就多做 5 ～ 10g 左右的分量備用。

若想做出顏色分層清楚的蠟燭，一定要參考以下事項！

‧蠟倒入模具的時機很重要，如果等到蠟完全凝固，蠟會脫離模具而產生空隙，這時再倒入其他顏色的蠟時，蠟便會透過空隙流到下層蠟。因此，應該在下層蠟已經凝固，但仍與模具相貼時倒入新的有色蠟。如果下層蠟還未脫離模具，這就表示下層蠟還留有溫度，所以在倒入新一層蠟的時候要格外小心，可以先倒一些蠟，待其稍微凝固後，再將剩下的蠟倒入，才不會導致顏色相混，模糊了顏色的界線。

‧使用有尖嘴的量杯，或將紙杯的杯緣摺出尖嘴，這樣倒蠟時較不會沾黏模具。

‧將蠟倒入模具時，最好以燭芯為中心，一邊小範圍來回移動一邊倒入。若是將燒燙的蠟集中在一個地方倒入，可能會熔化已經凝固的下層蠟，導致顏色混在一起。

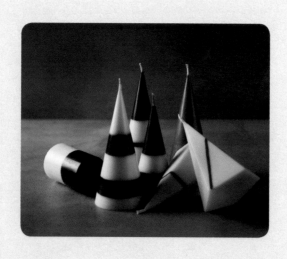

即使配色相同，設計不同也可以營造出不同氛圍。試著做看看各種不同設計的彩色條紋蠟燭吧！

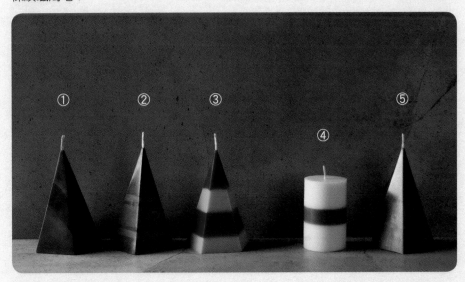

① 斜紋五角錐蠟燭

燭芯

· 棉芯 34 號、環保燭芯 8 號、無煙燭芯 3.5 號或 4 號

蠟，香氛精油，染料

· 灰色層（Top）：20 g/ 天然香精油 1.4 mL、合成香精油 1 mL/ 黑色固體染料

· 酒紅色層（Middle）：40 g/ 天然香精油 2.8 mL、

合成香精油 2 mL/ 勃艮第酒紅色（burgundy）固體染料

· 酒紅色層（Bottom）：100 g/ 天然香精油 7 mL、

合成香精油 5 mL/ 勃艮第酒紅色（burgundy）固體染料

TIP_ 將模具傾斜做出斜線蠟燭時，要盡量避免動到模具，建議可用藍丁膠固定。

② 五角錐蠟燭（酒紅色＋深灰色）

燭芯

· 棉芯 34 號、環保燭芯 8 號、無煙燭芯 3.5 號或 4 號

蠟，香氛精油，染料

· 酒紅色層（Top）：20 g/ 天然香精油 1.4 mL、

　　　　　　　　合成香精油 1 mL/ 勃艮第酒紅色（burgundy）固體染料

· 灰色層（Middle）：45 g/ 天然香精油 3.15 mL、合成香精油 2.25 mL/ 黑色固體染料

· 酒紅色層（Bottom）：85 g/ 天然香精油 5.95 mL、

　　　　　　　　　合成香精油 4.25 mL/ 勃艮第酒紅色（burgundy）固體染料

TIP_ 可用剩下的酒紅色蠟加入細線。

③ 五角錐蠟燭（紅色＋黃色）

燭芯

· 棉芯 34 號、環保燭芯 8 號、無煙燭芯 3.5 號或 4 號

蠟，香氛精油，染料

· 紅色層（1）：10 g/ 天然香精油 0.7 mL、合成香精油 0.5 mL/ 紅色系（Red Shade）染料＋棕色固體染料

· 黃色層（2）：20 g/ 天然香精油 1.4 mL、合成香精油 1 mL/ 向日葵黃色固體染料

· 紅色層（3）：40 g/ 天然香精油 2.8 mL、

　　　　　　　合成香精油 2 mL/ 紅色系（Red Shade）染料＋棕色固體染料

· 黃色層（4）：90 g/ 天然香精油 6.3 mL、合成香精油 4.5 mL/ 向日葵黃色固體染料

TIP_ 單靠紅色染料很難染出深紅色，因此可加入一些紅色系的褐色染料。

④ 圓柱蠟燭（白色＋淺綠色）

燭芯

· 棉芯 26 號、環保燭芯 4 號、無煙燭芯 2.7 號或 3 號

蠟，香氛精油，染料

· 白色層（Top）：55 g/ 天然香精油 3.85 mL、合成香精油 2.75 mL/ 黑色固體染料

· 淺綠色層（Middle）：35 g/ 天然香精油 2.45 mL、合成香精油 1.75 mL/ 萊姆綠固體染料

· 白色層（Bottom）：60 g/ 天然香精油 4.2 mL、合成香精油 3 mL/ 黑色固體染料

⑤ 五角錐蠟燭（灰色＋淺綠色）

燭芯

· 棉芯 26 號 、環保燭芯 8 號、無煙燭芯 3.5 號或 4 號

蠟，香氛精油，染料

· 灰色層（Top）：20 g/ 天然香精油 1.4 mL、合成香精油 1 mL/ 黑色固體染料

· 淺綠色層（Middle）：45 g/ 天然香精油 3.15 mL、合成香精油 2.25 mL/ 萊姆綠固體染料

· 灰色層（Bottom）：85 g/ 天然香精油 5.95 mL、合成香精油 4.25 mL/ 黑色固體染料

PART
03

親手製作矽膠模具：
中級柱狀蠟燭

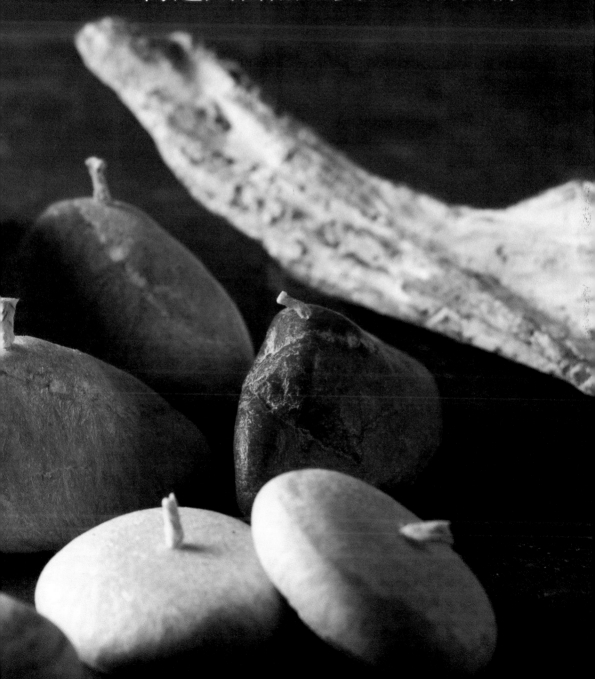

傳達大自然之美——石頭蠟燭

石頭、棕櫚蠟和天然染料的完美組合

　　矽膠會和硬化劑一起販售。當兩者以適當的比例混合後倒在物體上，就可以做出和物體型態相同的模具，這個過程叫做「翻模」。為什麼叫做「翻模」呢？因為「翻」就是「複製」物體型態的意思，而被拿來翻模的「物體」則被稱作「原型」，只要材料不溶於水，很多東西都可以用矽膠翻模。

　　翻模的第一步，就是找到適合複製的原型，那麼有什麼自然素材適合做蠟燭，既漂亮大小也剛好、表面沒有凹凸不平、適合翻模新手入門的呢？啊，而且還必須容易取得才行。

　　能符合以上條件的自然素材非石頭莫屬！尤其是海邊的石頭，表面光滑、曲線柔和，造型又漂亮；若想將石頭的質感完美呈現，棕櫚蠟絕對是不二選擇。棕櫚蠟的特點是質感很硬，遇到碰撞不會變形，但會碎掉。還有一種棕櫚蠟叫雪羽棕櫚蠟，蠟燭成品的表面會有雪花紋樣，很適合拿來表現礦物閃閃發光且多層次的花紋。

　　棕櫚蠟可以表現石頭的質感，顏色就交給天然粉狀染料來呈現。天然粉狀染料原本用在肥皂製作上，除了染色外，還有其他功效。（例如蓼藍粉可殺菌和紓緩搔癢症狀，碳粉則有去除老廢角質的功效。）

　　天然粉狀染料其實不太適合做蠟燭，因為粉末會沉澱，讓大豆蠟乾淨的質感變得混濁，即使過濾粉末，製作色塊來使用，也會比蠟燭專用染料容易褪色，也不易染出想要的顏色。甚至，天然粉末也會妨礙蠟燭燃燒。

　　然而製作石頭蠟燭是不一樣的個案。天然粉末染料若是未完全熔化在蠟裡，看

起來就會像石頭裡的小石塊，而且能創造出自然的漸層，讓蠟燭看起來就像真的石頭一樣。此外，很難準確預測做出來的蠟燭會是什麼顏色，也讓人更加期待成果。

因此，石頭、棕櫚蠟和天然粉狀染料可以説是製作石頭蠟燭的完美組合。接著將帶大家認識使用棕櫚蠟和雪羽棕櫚蠟的基本方法，並熟悉各種天然粉狀染料會染出什麼顏色和顯現什麼效果，以及介紹用石頭和矽膠來翻模的方法。

01

石頭蠟燭翻模

　　路邊隨處可見石頭，有的漂亮，有的其貌不揚，雖然到處都撿得到，但還是得發揮美感挑選漂亮的石頭，只有原型漂亮，做出來的蠟燭才會漂亮啊！

　　如果不知道哪一種石頭才適合，可以先從海邊常見的又圓又光滑的石頭挑起；表面光滑、曲線柔和的石頭才能做出最像石頭的蠟燭，用矽膠翻模的時候也最容易。若是你喜歡看起來有個性的蠟燭，可能就要挑形狀特異的石頭了，但為了能順利翻模和製作蠟燭，還是不要挑選有裂痕或缺角太誇張的石頭。

TOOLS & MATERIALS

｜外框｜
· 珍珠板或厚紙板
· 熱熔膠槍和熱熔膠條
· 刀子
· 尺

｜矽膠模具｜
· 石頭
· 矽膠 SJS-3320 或信越 1402 矽膠
· 硬化劑
· 攪拌杯（塑膠材質的容器）
· 抹刀（只要是可以攪拌矽膠的勺子或棍子就 OK）

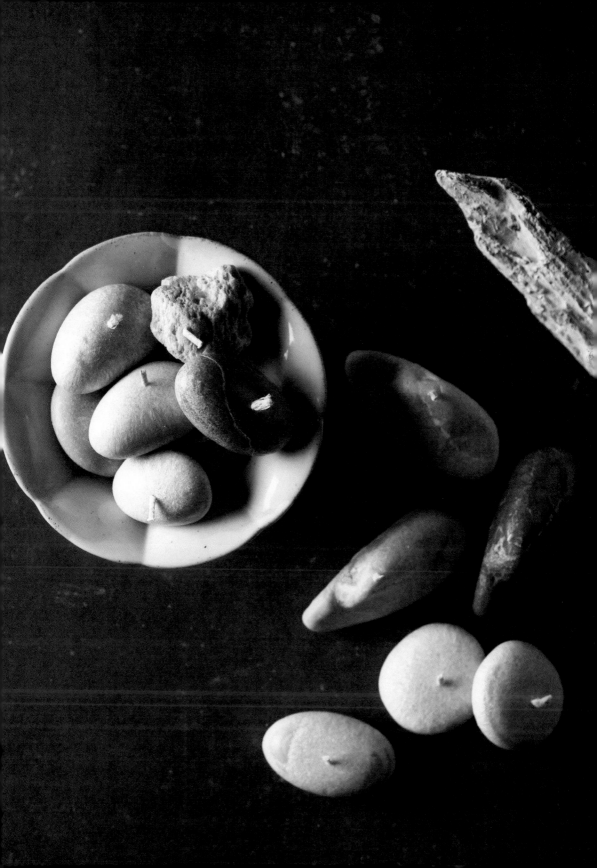

1 準備大小適中的漂亮石頭。

2 把珍珠板墊在石頭下方當作底盤,並裁切比石頭輪廓還要大3~4cm的大小,用熱熔膠槍將石頭固定於底盤中間,接著在距離石頭輪廓四方0.5cm的位置點上四個點。

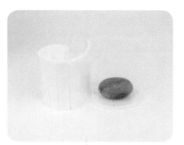

3 在珍珠板上用刀子稍微劃出痕跡,注意刀痕不要劃得太深,以免矽膠滲漏。裁下足以圍成一個圓柱的珍珠板大小,並盡量做出和石頭輪廓差不多樣子的外框,才不會浪費矽膠。

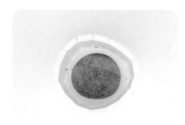

4 將圍成圓柱的珍珠板牆,立在底盤上的四個點,並用熱熔膠槍固定和填補珍珠板牆與底盤間的縫隙,避免矽膠滲漏。

5 接著混合矽膠和硬化劑。首先將矽膠倒入攪拌杯，可以利用攪拌杯上的刻度來判斷矽膠倒入的分量，若是攪拌杯上沒有刻度，則放到電子秤上測量。

6 倒入硬化劑。硬化劑也一樣可用刻度來判別分量，若沒有的話則利用電子秤。如果是矽膠SJS-3320，所需的硬化劑比例為3%，而信越1402矽膠所需的硬化劑比例則為10%。接著用抹刀仔細將矽膠和硬化劑攪拌均勻。

7 矽膠和硬化劑沒有攪拌均勻就不容易硬化，拌勻後放置20～30分鐘，接著敲打容器底部或側邊讓氣泡跑出來，並把浮上表面的氣泡弄破。（信越1402矽膠的氣泡比矽膠SJS-3320多，也比較不容易跑出來，須更注意這個步驟。）

8 將矽膠倒入珍珠板外框，要分2～3次倒入，倒入的同時將浮上來的氣泡弄破。倒至約高出原型0.5cm左右即可。接著等待矽膠完全凝固，夏天溫度較高，需要一天的時間，冬天則需要兩天的時間。

9 壓壓矽膠，感覺到紮實的反彈感，就代表矽膠已經完全凝固，此時可以拆掉所有的珍珠板將石頭取出。若模具下方的洞太小，難以拿出石頭的話，可以用剪刀沿著洞剪出更大的洞來。

10 小心取出石頭，不要弄壞矽膠。

11 檢查過模具內部後，決定燭芯要放的位置，再用木籤或錐子穿孔，並確認燭芯是否能穿過，如果穿不過去，就用刀子把燭芯孔撐大一些。

12 矽膠模具完成。使用這個矽膠模具，就能做出各式各樣的石頭蠟燭囉！

TIP_ 製作矽膠模具時的注意事項

用刀子把燭芯孔撐開時，不要過度撕扯矽膠。（步驟 11）

攪拌矽膠後倒入外框的過程很麻煩，所以翻模時，最好準備各種石頭，一次作業。要把下方圖片裡的石頭全部拿來翻模，一共需要 1～1.1kg 的矽膠。大家可以以此作為基準，用來衡量手上的石頭翻模時需要準備多少矽膠。

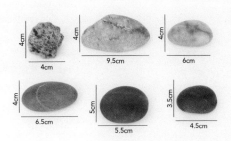

用棕櫚蠟和天然染料更自然

使用像碳粉或蓼藍粉之類的天然粉狀染料，不只可以讓蠟燭產生自然的漸層色，染料粉末的結塊看起來就像石頭內的沙子或石粒，而且利用棕櫚蠟隨溫度產生不同變化的特性，就能做出各式各樣的蠟燭。

雪羽棕櫚蠟會隨倒入模具的溫度讓蠟燭表面產生不同花紋，也可以像一般棕櫚蠟一樣，做出表面光滑、沒有任何紋路的蠟燭。也就是説，如果你買了雪羽棕櫚蠟就不需再買一般的棕櫚蠟。這裡使用的染料是天然染料，但是使用人工染料也無妨。

TOOLS

· 做好的矽膠模具
· 加熱板
· 量杯或不鏽鋼握柄量杯
· 藥匙或木筷
· 用來墊模具的容器
· 用來墊模具的木筷（每個模具 2 雙）
· 溫度計
· 量匙
· 剪刀
· 吹風機或熱風槍

MATERIALS

· 雪羽棕櫚蠟適量 *
· 合成香精油 **：蠟總量的 5 %
· 碳粉、甜菜根粉、粉紅石泥（pink clay）天然染料
· 按照燭芯尺寸對照表（第 24 ～ 25 頁），以石頭最寬的寬度為基準，挑選適合的棉芯尺寸。

* 這裡要教的是如何利用溫度，使雪羽棕櫚蠟做出如一般棕櫚蠟般表面光滑無花紋的蠟燭。
** 因為棕櫚蠟倒入模具的溫度較高，所以建議使用合成香精油。

　　碳粉很適合用來染出石頭的灰色調。可以藉由調整染料粉末的量，染出從深灰色到淡灰色等深淺不同的石頭蠟燭。

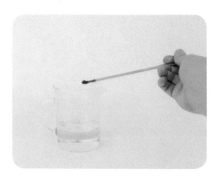

1 熔化蠟，當蠟的溫度上升到 98 ～ 100℃時，加入碳粉。

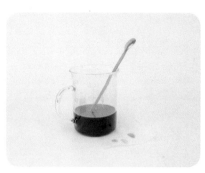

2 將碳粉攪散，並不時在烘焙紙滴上蠟確認顏色，直到調出想要的顏色。為了讓碳粉和蠟均勻混合，可以用藥匙將蠟舀起再倒入。

3 將燭芯穿過模具，底部會因為凸出來的燭芯而傾斜，因此可以將模具放在容器上。（當容器的寬度比模具大時，可以將兩雙筷子平行擺放，再將模具擺上去。）用吹風機加熱模具，同時注意不要讓蠟的溫度變低。

4 蠟在倒入模具前，先加入合成香精油攪拌均勻，並在 95 ～ 98℃時倒入已經熱過的模具。此時動作要快一點，以免模具冷掉。盡量攪拌，讓碳粉均勻散佈在蠟中，再倒入模具。

5 蠟凝固的過程中，要不時在表面挖洞確認。

6 等到蠟完全凝固，再將剩下的蠟熔化，倒入第 2 次的蠟。

7 等蠟完全凝固就可以從模具取出修飾，完成！

HOW TO 2 甜菜根粉&雪羽棕櫚蠟：製作沒有紋路，表面光滑的蠟

　　如果想做出顏色鮮明又漂亮的粉紅色石頭，可以使用甜菜根粉末。但是甜菜根粉末不易融入棕櫚蠟中，易產生結塊，所以攪拌時需將結塊打散。另外，將蠟倒入模具時，千萬不要將沉澱在蠟底下的粉末一起倒入，否則可能會毀了蠟燭。

1 將燭芯穿過模具，並放在容器上備用。（當容器寬度比模具大時，可以將兩雙筷子平行擺放，再將模具擺上去。）

2 將蠟熔化後，加熱至 98 ～ 100℃，摻入甜菜根粉，等到蠟降溫至 78 ～ 80℃時，再加入合成香精油。

3 當蠟降溫至 71 ～ 75℃時倒入模具。蠟凝固的過程中，不時在表面挖洞，等到蠟完全凝固後，再倒入第 2 次的蠟。

4 等蠟完全凝固即可從模具取出，修飾後便完成了。

粉紅石泥是肥皂材料行常賣的粉末染料，特色是能染出奇特的褐色，而且粉末很細，容易融入棕櫚蠟中，非常適合做出分層的效果。

1 找高度適當的物品支撐，讓模具傾斜。

2 將蠟熔化，等溫度上升到 95℃左右，加入粉紅石泥粉。當蠟燭的溫度降至 78 ～ 80℃時，加入合成香精油；降至 71 ～ 75℃時，倒入模具，約倒至模具高度的三分之一滿。這個步驟的重點為倒蠟的同時需不斷攪拌，讓沉澱的粉紅石泥粉均勻散佈在蠟裡。

3 當模具內的蠟凝固到某種程度時，倒入第 2 次的蠟。將棕櫚蠟加熱至 71 ～ 75℃再倒入模具。

4 當蠟凝固到一定程度，將模具放到容器上擺正，將剩下的蠟加熱至 71 ～ 75℃，再全部倒入模具中。

5 等到蠟完全凝固，從模具中取出並修飾。照片中最左邊的蠟燭是這次示範的成品，其他的石頭蠟燭則是在製作時未傾斜模具，且用了更多粉紅石泥粉，蠟分 3 次倒入所完成的作品。

　一般石頭表面自然會有裂痕和顏色不一的凹槽，如果石頭蠟燭也能做出這點細節，看起來就更像真的石頭。

TOOLS_ 加熱板、量杯或不鏽鋼握柄量杯、藥匙、塑形工具、尖銳的工具（木籤或鑽子等）
MATERIALS_ 白色蠟（沒有染色的柱狀用大豆蠟或棕櫚蠟＊）
＊棕櫚蠟凝固後會呈半透明，大豆蠟凝固後則完全不透明，大家可以依自己想要的效果選擇。

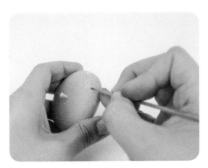

1 準備已經完成的石頭蠟燭。用木籤、雕刻刀或鑽子類的工具在蠟燭表面上刻線，線歪掉或不直看起來都很自然。

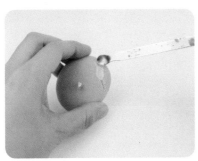

2 將沒有染色的白色蠟熔化，棕櫚蠟加熱至 80 ～ 85℃，大豆蠟加熱至 80℃左右，接著用蠟填滿刻出來的線。

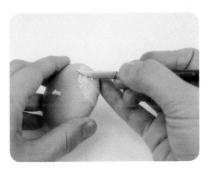

3 用塑形工具刮掉蠟燭表面多餘的蠟。若使用的是棕櫚蠟，千萬別想一次把蠟刮下來，因為棕櫚蠟比較硬，很容易連同填補好的蠟一起刮下來，所以建議一點一點輕輕刮。

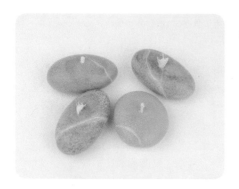

4 完成看起來更擬真的石頭蠟燭了！

TIP_ 製作石頭蠟燭的總整理！

· 高溫（95～98℃）的雪羽棕櫚蠟＋溫暖的模具＝雪花紋路

· 高溫（95～98℃）的雪羽棕櫚蠟＋冰冷的模具＝燭芯四周產生霜的紋路

· 低溫（75～80℃）的雪羽棕櫚蠟＋模具（室溫）＝無紋路

· 85～90℃的棕櫚蠟＋模具（室溫）＝無紋路

雪羽棕櫚蠟用於矽膠模具時的使用方法不同！

　　將熔化的雪羽棕櫚蠟倒入矽膠模具時，蠟降溫的速度會比倒入 PC 模具或鋁製模具還慢。如果想讓蠟在矽膠模具中能夠綻放鮮明的雪花紋路，必須加熱模具，倒入蠟的溫度也必須高。有時候有些廠商會提出不同的雪羽棕櫚蠟用法，但這都是我親自實驗後獲得的結果，可以放心跟著做。

　　只要記住，使用有厚度的矽膠模具時，蠟和模具都必須溫熱，才能讓蠟燭綻放明顯的雪花紋路。

用雪羽棕櫚蠟做出不一樣的花紋

　　棕櫚蠟可以藉由蠟和模具的溫度差，創造出不同的效果。雖然把矽膠模具加熱，倒入熔化的雪羽棕櫚蠟可以做出雪花紋路，但是若將模具冰入冰箱後取出，並倒入 95 ～ 98 ℃的蠟，燭芯四周就會產生像結霜般的白色紋路，其他地方則如使用一般棕櫚蠟一樣平滑，而且白色紋路的形狀和大小每次都不一樣。

　　夏天可以把模具冰入冰箱後再倒入蠟，冬天則因為室溫較低，模具的溫度也低，倒入蠟後自然會產生白霜般的紋路。

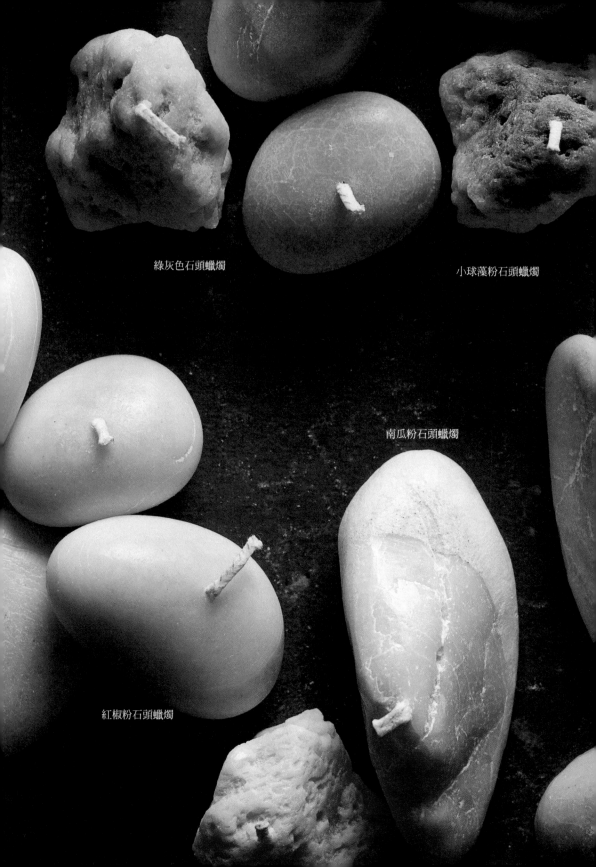

綠灰色石頭蠟燭

小球藻粉石頭蠟燭

南瓜粉石頭蠟燭

紅椒粉石頭蠟燭

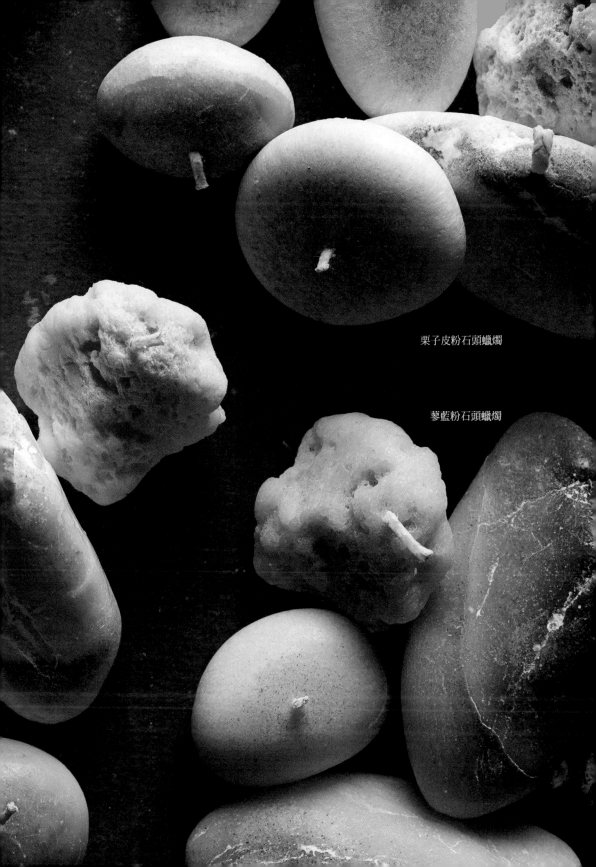

栗子皮粉石頭蠟燭

蓼藍粉石頭蠟燭

　　雖然天然粉狀染料不如蠟燭專用染料好用，顏色也不鮮豔，但是很適合拿來染人工染料染不出來的奧妙色彩。如果把加了天然粉狀染料的雪羽棕櫚蠟加熱到 100℃以上（棕櫚蠟會開始冒煙的溫度），粉末會一點一點的燒焦，並呈褐色，因此天然粉末染料建議在蠟的溫度達 95℃時摻入，若在比此低溫時加入，會無法染出鮮明的顏色。

栗子皮粉

　　栗子皮粉可以染出淡粉紅色。雖然用來製作表面平滑、沒有紋路的蠟燭也不錯，但是使用雪羽棕櫚蠟來做有雪花紋路的蠟燭更適合。栗子皮粉的優點是顆粒細緻，可以均勻融入蠟裡。

蓼藍粉

　　蓼藍粉是由很久以前就被當作天然染料的植物「蓼」所製成，帶有一點藍青色，做石頭蠟燭時，可以染出不同於碳粉染出來的灰色。蓼藍粉的顆粒大且黑，所以把蠟倒入模具裡時，盡量不要倒入太多的粉末。

小球藻粉

　　小球藻粉的顏色是深橄欖綠，摻入蠟中會染出比較淡的綠色。若想染出較深的顏色，加入多一點粉末即可。摻入小球藻粉時沒有特別需要注意的地方，用來製作有雪花紋路的蠟燭，亦或表面平滑的蠟燭皆可。

綠灰粉

　　偏灰色的淡綠色，做出來的蠟燭顏色和粉末的顏色幾乎一模一樣。

粉末的顆粒細緻，可以均勻融入蠟裡，完成的蠟燭表面看不太到粉末顆粒，看起來很乾淨。顏色比小球藻粉淡而混濁。

紅椒粉

紅椒粉是亮橘色的粉末，摻入蠟中會染出介於很深的黃色和橘色之間的顏色。因為紅椒粉能夠均勻融入蠟裡，所以做出來的蠟燭表面乾淨，比起用在雪羽棕櫚蠟做出有雪花紋路的蠟燭，更適合用在一般棕櫚蠟做出表面乾淨光滑的蠟燭。

南瓜粉

南瓜粉可以染出漂亮的黃色，若加入蠟裡加熱會偏褐色，可以染出自然的漸層。此外，使用南瓜粉還有一個優點，就是加入蠟中混合時，會帶有甜甜的味道。用來做有雪花紋路或乾淨光滑的蠟燭都適合。

03

用大豆蠟做石頭蠟燭

大豆蠟石頭蠟燭和棕櫚蠟石頭蠟燭的感覺很不一樣，大豆蠟石頭蠟燭帶有柔和的粉色調，看起來很像橡皮擦。

這裡我們先了解大豆蠟石頭蠟燭和棕櫚蠟石頭蠟燭兩者的差異，接著學習如何用蠟燭專用染料做出有大理石紋路的石頭蠟燭。

要做出自然的大理石紋路很簡單。先將顏色染得很深的蠟倒入模具 1/4 滿的位置，然後在蠟凝固前，慢慢倒入白色的蠟。因為染色的蠟量很少，所以香氛精油只需加入白色蠟裡，建議香氛精油的量比建議用量再多 2% 左右。

TOOLS

· 做好的矽膠模具
· 加熱板
· 量杯或不鏽鋼握柄量杯
· 電子秤
· 藥匙或木筷
· 用來墊模具的容器
· 用來墊模具的木筷（每個模具 2 雙）
· 溫度計
· 量匙
· 剪刀
· 尖銳的工具（木籤、鑽子等）

MATERIALS

· 柱狀用大豆蠟 60g（酒紅色蠟 15g，白色蠟 45g）
· 天然香精油：45g×0.09（9%）＝4.05mL
· 合成香精油：45g×0.07（7%）＝3.15mL
· 酒紅色固體染料
· 按照燭芯尺寸對照表（第 24～25 頁），以石頭最寬的寬度為基準，挑選適合的棉芯大小。

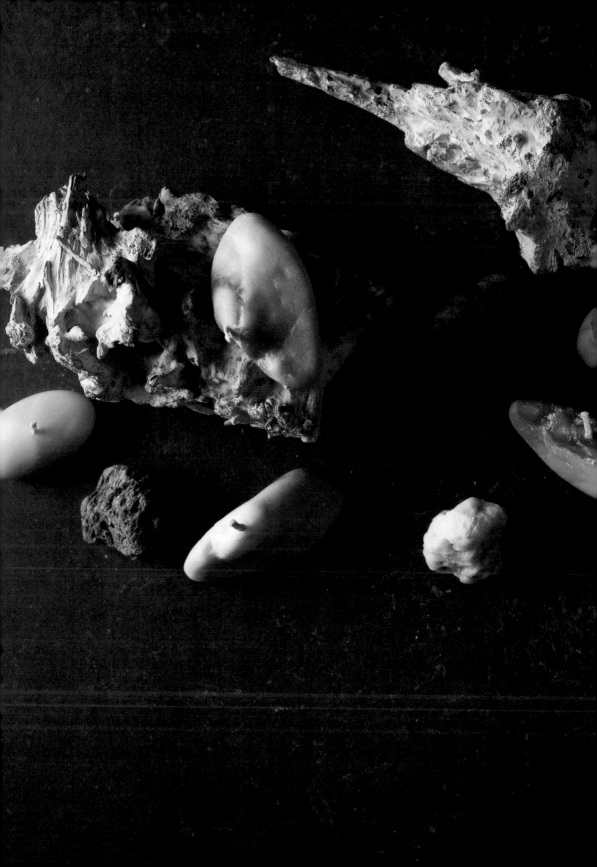

1 將燭芯穿過模具，並放在容器上備用。(當容器的寬度比模具大時，可以將兩雙筷子平行擺放，再將模具擺上去。)

2 準備熔化的大豆蠟，一個是顏色染得很深的蠟，一個則是白色的蠟。

3 將染色的蠟倒入模具 1/4 滿的位置。

4 將白色的蠟一點一點倒入模具，並不
時改變倒入的位置。蠟的狀態應該會
如左圖般混合在一起。

5 等蠟凝固到一定程度，在燭芯四周挖
洞，並倒入第 2 次的蠟。

6 當蠟完全凝固，即可從模具取出修飾。

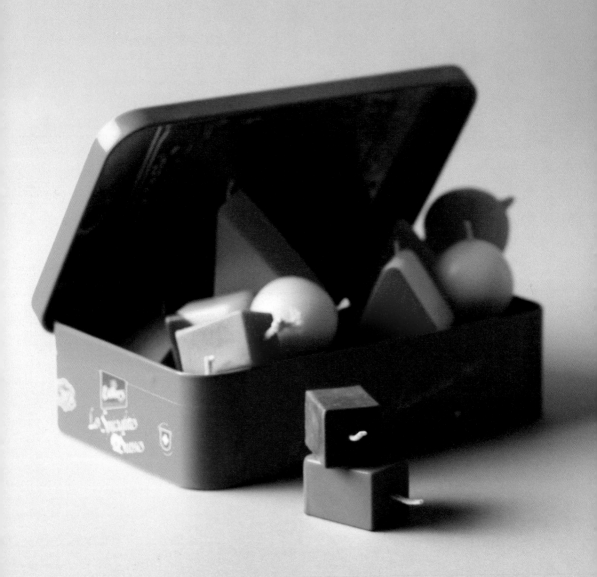

和積木的意外搭配——玩具蠟燭

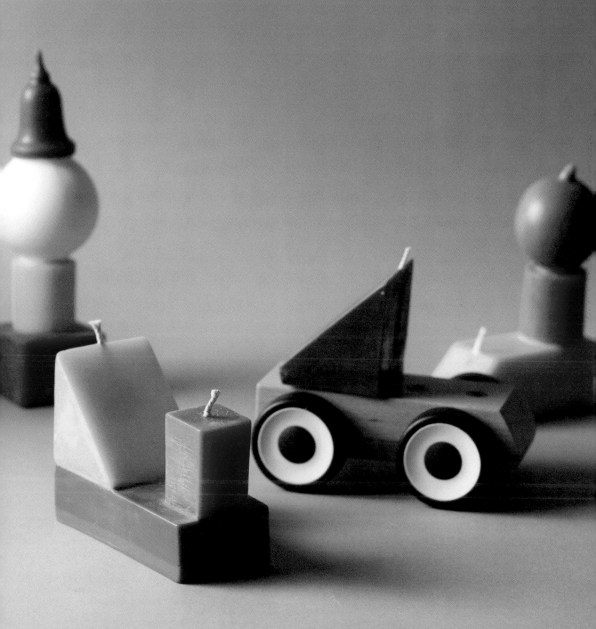

用立體物件組合起來的玩具蠟燭

現在，我們可以進階到利用身邊方便取得的素材，依自己的喜好組合出新造型。這裡我們會練習將立體物件組合起來，做出自己想要的造型，並利用矽膠做出複雜一點的模具。

小孩用的玩具積木是最容易取得的立體物件，玩具積木有各式各樣的形狀，大小也剛好，很適合用來嘗試各種組合，創作出自己喜歡的造型。

積木不一定要是木製的，塑膠製的積木反而表面更光滑，沒有凹凸的痕跡，更適合拿來當作模具。挑選適當的大小比材質更重要，不一定要買新的，即使是二手玩具積木也無妨。

或許大家會覺得無聊，這不過是把簡單的圖形組合起來，甚至大豆蠟還是白色的。但是不用擔心，極簡風的幾何圖形和白色大豆蠟的搭配，看起來不僅具結構感，也散發獨特的氣質，而且積木若搭配其他物件，也能創造出獨具想像力和幽默感的原型。

例如，右側照片中間的蠟燭因為較寬，可以用上兩個燭芯。雖然這樣的蠟燭在燃燒時，不比有一定高度且寬度一致的蠟燭還有效率，甚至燃燒後會剩下很多沒燒完的蠟，但是燃燒時的樣子很特別，非常推薦大家試試。

和較寬的積木搭配時，可以在積木上黏上其他形狀的積木，翻模時讓寬的積木在上，完成後原型也方便取出，不需要分開做不同形狀的模具；而且製作時，也可以從模具較寬的地方，把不同顏色的蠟倒入不同形狀的區塊。

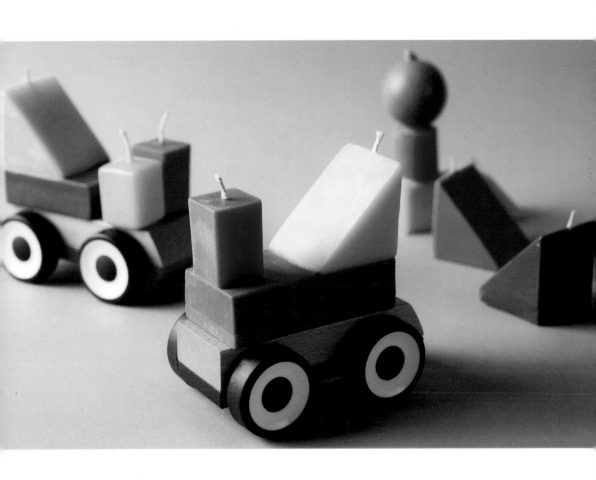

MAKE

01

風格獨特的極簡風柱狀蠟燭

　　長方體的木頭積木上若加上一個圓球，會組合出有趣的形狀，用這個造型來製作蠟燭，共需要三個階段。

　　第一階段是將圓球黏在木頭積木上，做出簡單的造型。因為才剛開始學習搭配組合，所以盡可能只用兩個元素組合出簡單的造型。將積木和修飾過的圓球黏在一起，然後再加工，使其變成更適合翻模的原型。

　　第二階段是用原型翻模。這次的翻模和石頭模具翻模有兩個不一樣的地方，一是在完成的原型上先標示出燭芯的位置，另一點則是若矽膠完全凝固，取出原件後，要把模具切成兩半。

　　第三階段是用做好的模具製作蠟燭。這個階段我們不使用染料，讓蠟保留原本的白色。造型簡單加上白色的蠟，有些人可能會覺得很無趣，但是推薦大家做做看，搞不好會意外誕生美麗的蠟燭呢！

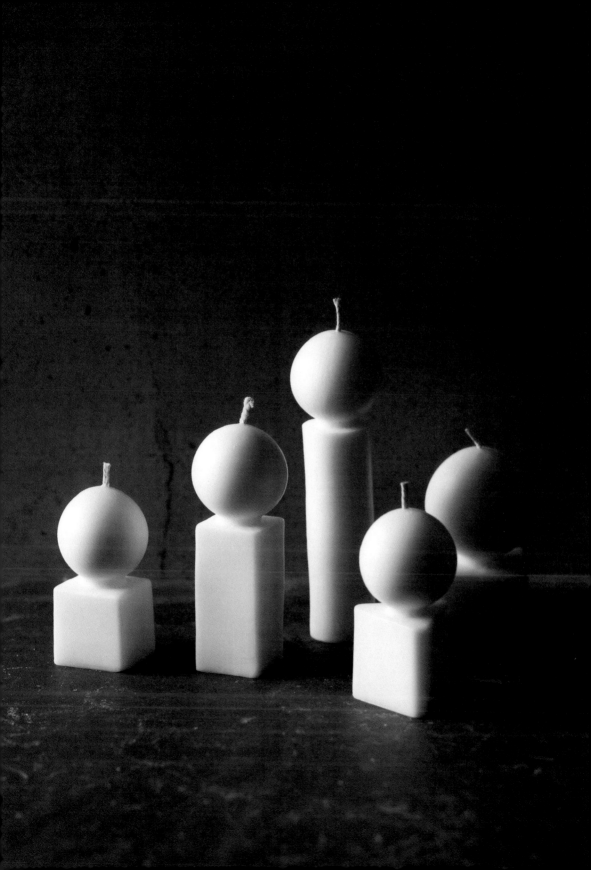

HOW TO 1 製作圓柱積木和塑膠球組合而成的原型

原型大小會隨自己挑選的積木而有所不同，大家可以參考下圖，試著組合自己的積木和塑膠球。

TOOLS_ 熱熔膠槍和熱熔膠條、油性筆、塑形工具、弓鋸
MATERIALS_ 木頭積木、塑膠球、油土

1 準備一顆塑膠球。如果塑膠球分成兩半，只要對好接口卡緊即可。

2 用弓鋸修飾塑膠球多餘的塑膠部分。

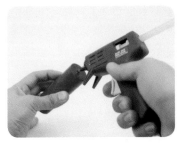

3 在木頭積木一端的中間點上熱熔膠。

4 將塑膠球被弓鋸修飾、不整齊的部分對著積木上的熱熔膠黏上。

5 用油性筆在組合好的原型頂端（塑膠球頂端）的中央點上一點。用矽膠翻模後，模具內側會染上油性筆所標示的點，這個位置就是之後固定燭芯的地方。模具完成後，要分成兩半時，亦是以這個點為基準。

6 用手將油土搓成長條狀後，封住塑膠球和木頭積木接合處的縫隙，為了不讓矽膠滲入縫隙，做出不漂亮的模具，可以使用塑形工具使油土貼合縫隙。

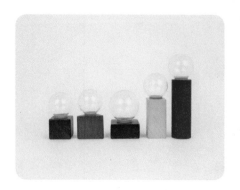

7 用來翻模的原型準備完成。如圖示，
你也可以用不同形狀的積木和塑膠球
組合出各種不同型態的原型。

TIP_ 因材質而異的球形模型特徵

球形模型的材質有保麗龍、木頭、塑膠三種。可參考以下分析，再決定要使用
哪一種來翻模。

· 保麗龍球：便宜好用，但缺點是表面不平整，導致完成的蠟燭必須再修飾。

· 木球：表面比保麗龍球平滑，價格也比塑膠球便宜，可惜可選擇的大小不多。

· 塑膠球：比保麗龍球和木球貴一些，但是表面平滑、適合做蠟燭，也有很多大
小可選擇。只是製作原型時，需要利用弓鋸修飾多餘的塑膠部分，也需要額外
加工將修飾過的部分變平滑。

用前面準備的原型翻模，翻模時別忘了先在原型上標示燭芯的位置。

TOOLS&MATERIALS

外框 _ 珍珠板或厚紙板、熱熔膠槍和熱熔膠條、刀子、尺、油性筆、塑形工具、油土

矽膠模具 _ 做好的原型、矽膠 SJS-3320 或信越 1402 矽膠 520g、硬化劑、攪拌杯 *、抹刀（只要是可以攪拌矽膠的勺子或棍子就 OK）、牙籤

* 使用塑膠容器最適合。雖然示範中使用耐熱玻璃杯，但矽膠不易從玻璃容器分離，事後也不好清理。

1 用珍珠板製作可倒入矽膠的外框。將珍珠板裁成長寬比塑膠球直徑大 3 ～ 4cm 的大小，當作外框底盤，接著用熱熔膠槍把原型黏在底盤中央。

2 用塑形工具把油土填入積木和珍珠板間縫隙。

3 沿著距離原型邊緣 0.5 ～ 1cm 處，標示出要豎立珍珠板的地方。（這裡的邊緣是以原型最寬的塑膠球為基準，往外 1cm 標示出豎立珍珠板的位置。）

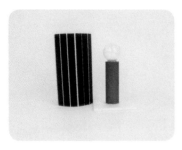

4 珍珠板盡量圍成跟原型的輪廓一樣，才不會浪費矽膠。由於原型是圓柱狀，可以在珍珠板表面劃上刀痕，使珍珠板更容易捲成圓筒狀。

5 用熱熔膠槍在底盤上有做記號的地方塗膠，接著把珍珠板做成的圓筒黏上去。珍珠板和底盤接合所產生的縫隙，可以用熱熔膠槍封住。

6 戴上手套，將所需的矽膠放入攪拌杯。可以分批倒入矽膠，不夠再追加即可。矽膠的用量可以透過攪拌杯的刻度或電子秤來測量。

7 若使用矽膠 SJS-3320，需加入矽膠總量 3％的硬化劑；信越 1402 矽膠則需加入矽膠總量 10％ 的硬化劑，硬化劑的量可以用電子秤來測量。接著使用抹刀將白色的矽膠和黃色的硬化劑均勻混合。

8 拍打量杯底部或側面，使氣泡浮上表面，然後用牙籤或其它尖銳的工具把氣泡戳破。每隔 5 分鐘就確認矽膠的狀態，於 20 ～ 30 分鐘內重複這個步驟。

9 把去掉氣泡的矽膠慢慢倒入珍珠板外框，過程中可能又會產生新氣泡，再把氣泡戳破，並分兩三次倒入。矽膠只需蓋過原型，高出 0.5 cm ～ 1 cm 左右即可，先在珍珠板外框內側標示高度亦可。

10 通常放置一天矽膠便會完全凝固。夏天室內溫度高，凝固得更快；冬天室內溫度低，可能需要兩天。當用手按壓時，手不會沾黏且感覺結實，就代表模具已經完全凝固，此時即可將珍珠板外框去除。

11 取出原型時，用力扭轉，讓塑膠球和積木分離，然後輕輕將圓柱積木拉出來。

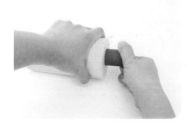

12 取出積木後，往模具內看，可以看到塑膠球，對準塑膠球的接縫將模具切成兩半。一邊用手掀開模具，一邊用刀子輕輕地往下切開，切到足以把塑膠球取出的位置後，取出塑膠球，接著在模具內用油性筆標示燭芯的位置後，將模具完全切開。

13 模具擺在通風處一、兩天，讓味道散去。

TIP_ 沒有氣泡，模具才漂亮

如果想做出漂亮的模具，需要專門去除氣泡的脫泡機。但我們不是專門製作模具的人，只需要拍打裝有矽膠的容器底部和側面 30 分鐘左右，讓氣泡去除得差不多，便可以做出不錯的模具。

需要注意的是，夏天室內溫度較高，矽膠擺放 30 分鐘左右就會開始變硬，因此夏天可以少放一些硬化劑，原本矽膠 SJS-3320 需加入矽膠總量 3% 的硬化劑，夏天可以只放 2～2.5% 即可；信越 1402 矽膠原本需加入矽膠總量 10% 的硬化劑，也可以減少到 8%。

若燭芯直接用切成兩半的模具夾起來,燭芯和模具間會有縫隙,導致蠟滲出,因此製作蠟燭前需要用熔化的蠟,先把縫隙填補起來。

TOOLS_ 做好的矽膠模具、加熱板、量杯或不鏽鋼握柄量杯、電子秤,藥匙或木筷、燭芯夾或木筷、墊模具的容器、墊模具的木筷(每個模具2雙)、溫度計、量匙、藍丁膠、剪刀、橡皮筋數條
MATERIALS_ 柱狀用大豆蠟85g、天然香精油:85g×0.08(8%)=6.8mL、合成香精油85g×0.06(6%)=5.1mL、棉芯18號(環保燭芯2號、無煙燭芯2號或2.4號)

1 在其中一半的模具上,依製作模具時所做的記號將燭芯擺上,維持燭芯不動,然後將另一半模具擺上。

2 用橡皮筋固定模具後,在大小適當的容器上平行擺上木筷,接著把模具擺在木筷上。

3 先把用來熔化蠟的量杯擺上電子秤,並將重量歸零,接著秤85g的柱狀用大豆蠟。

4 熔化秤好的蠟。

5 蠟在熔化的過程中，取一點已經熔化的蠟填補模具和燭芯間無法密合的空隙，防止蠟倒入模具時滲出。

6 在熔好的蠟中加入香氛精油並攪拌均勻。當蠟的溫度達 70 ～ 73℃時加入天然香精油，達 78 ～ 80℃時加入合成香精油。

7 當蠟降溫到 69 ～ 70℃時，即可把準備好的模具倒置，從底部的開口倒入蠟。當室內溫度較低時，可用吹風機或熱風槍加熱模具，因為若模具溫度太低，蠟可能在抵達模具的角落前便凝固了。

8 倒完蠟之後將燭芯固定在模具中央。這類形狀的矽膠模具用木筷比用燭芯夾更適合固定燭芯，因為使用方便，長度也夠長。

9 若蠟的表面凝固，便在燭芯周圍挖洞，但有時候蠟的表面也會因為收縮，自然形成孔洞。此時可將燭芯修剪至比表面稍低一點的位置。

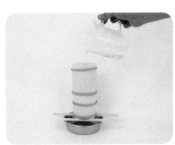

10 從燭芯周圍的孔洞倒入第 2 次的蠟。此時蠟燭的內部應該還未完全凝固、呈黏稠狀，第 2 次的蠟溫度為 60 ～ 62℃左右。

11 等到蠟完全凝固，便可去除燭芯孔四周的封蠟和模具上的橡皮筋，打開模具後小心取出蠟燭，因為蠟燭比較長，取出時容易斷裂。

12 修飾蠟燭不平整的部分後，極簡風的柱狀蠟燭就完成了。

戴著帽子的有趣紳士蠟燭

　　現在來試著做由好幾個積木組合而成的蠟燭吧！造型較長、底部狹窄的蠟燭難度高，如果溫度不對，蠟在流到模具的各個角落前就會凝固；從模具中取出蠟燭時，一不小心就容易弄斷；最困難的，莫過於要讓每一節積木的顏色不同。

　　若想讓每一節積木的顏色不同，可以使用浸漬法（Dipping），這樣蠟燭頂端的部分就能完美染上顏色。浸漬法是指把蠟燭或燭芯浸在熔化的蠟裡再拿出來的一種作法。蠟乾得越快，越能做出表面光滑、沒有瑕疵的漂亮蠟燭。接下來我們會先用前面所教的翻模技巧完成柱狀蠟燭，接著使用浸漬法將蠟燭上色。

　　首先製作兩個原型，一個是利用兩塊積木、一顆球和一個鐘形的木塊，做出彷彿戴著帽子的人形原型；第二個則是利用兩塊積木和一顆球，做出獎盃形狀或倒三角形身材的原型。

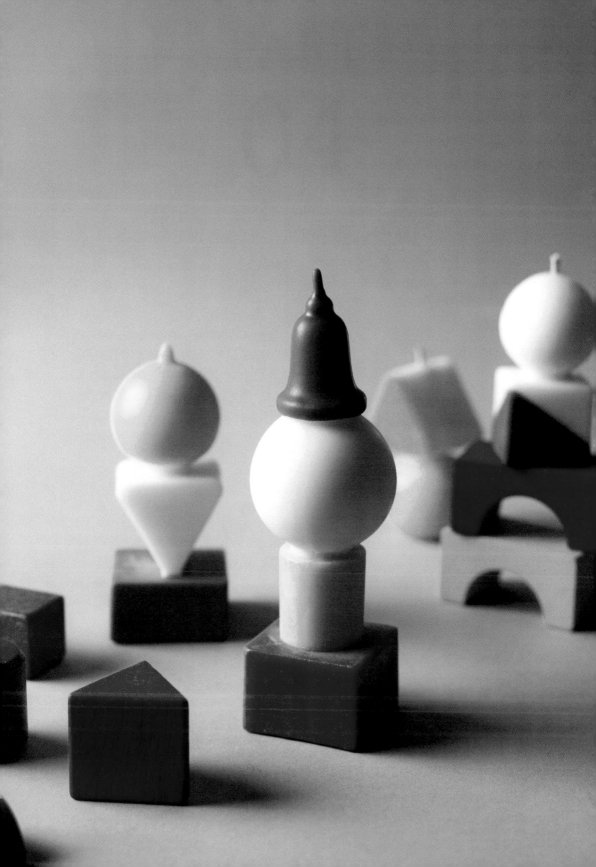

將積木和其他物件組合成細長形的原型後翻模。

TOOLS&MATERIALS

原型＋框架 _ 木頭積木、塑膠球、鐘型木頭、珍珠板或厚紙板、熱熔膠槍和熱熔膠條、刀子、尺、
油性筆、塑形工具、油土、弓鋸

矽膠模具 _ 做好的原型、矽膠 SJS-3320 或信越 1402 矽膠（原型 1：890g；原型 2：450g）、硬化劑、
攪拌杯（塑膠材質的容器）＊、抹刀（只要是可以攪拌矽膠的勺子或棍子就 OK）、牙籤、木籤

＊使用塑膠容器最適合。雖然示範中使用的是耐熱玻璃杯，但矽膠不易從玻璃容器分離，事後也不
好清理。

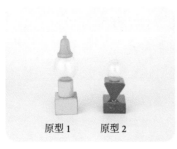

原型 1　　原型 2

1 用弓鋸修飾塑膠球後，將其和積木、鐘形木頭結合看看，決定好模樣後用熱熔膠將各個部分黏起來，接著用油土填補接合處的縫隙，最後在原型頂端的中心點用油性筆標示燭芯的位置。

2 把原型固定在珍珠板上，並用油土填補縫隙。然後在距離原型 1 ～ 1.5cm 處，用筆沿著輪廓做記號，接著按照記號用珍珠板將原型包圍起來。

3 用熱熔膠把珍珠板框架黏好，完成框架。

4 把矽膠倒入攪拌杯，加入矽膠總量 3% 的硬化劑，接著把浮上表面的氣泡用牙籤戳破。(若使用信越 1402 矽膠，則需加入矽膠總量 10% 的硬化劑。)

5 在原型 1 頂端標示的燭芯位置立一根木籤。因為原型 1 的頂端是鐘形木塊，即使用油性筆作記號也不會轉印到模具上，所以需要用木籤來撐出燭芯孔，然後將矽膠倒入珍珠板框架中。

6 矽膠凝固後，拆掉珍珠板框架，並用剪刀修飾模具不整齊的部分。

7 這裡不需把模具切成兩半，可以先取出底部的方形積木，只要稍微扭轉，原本黏在一起的積木便會分離。(左圖是原型 2 的情形，原型 1 的做法亦同，先取出底部的方形和圓柱積木。)

8 把模具切成兩半。先確認下刀方向有對準塑膠球兩個半圓的接縫處，接著一邊用手撐開模具，一邊用刀劃開模具的側面。

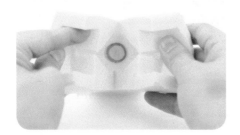

9 在取出塑膠球前，都要小心劃開、撐開矽膠，並對準塑膠球的接縫，將模具完全切開。

10 矽膠模具完成。左邊是模具 1，右邊是模具 2。

HOW TO 2 用完成的模具製作彩色蠟燭

接下來要用浸漬法幫蠟燭染色。這裡所需的材料多，過程也複雜，所以不再加入香氛精油，但如果想加入香氛精油，也可以自行計算需要加入的量再加入。

TOOLS_ 做好的矽膠模具、加熱板、量杯或不鏽鋼握柄量杯、電子秤、藥匙或木筷、燭芯夾或木筷、墊模具的容器、墊模具的木筷（每個模具 2 雙）、溫度計、量匙、剪刀、橡皮筋數條
MATERIALS（柱狀用大豆蠟）_ 模具 1 蠟 130g 以上（白色蠟 70g，黃色蠟 20g，紅色蠟 40g，浸漬用藍色蠟適量）；模具 2 蠟 150g 以上（白色蠟 60g，藍色蠟 45g，浸漬用黃色蠟適量）
MATERIALS（共用）_ 黃色、紅色、藍綠色固體染料、棉芯 18 號（環保燭芯 2 號，無煙燭芯 2.4 號）

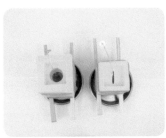

1 將燭芯擺在模具之間，以橡皮筋固定後，再用熔化的蠟封住燭芯孔。在大小適當的容器上平行擺上木筷，接著把模具擺在木筷上。

模具 1　模具 2

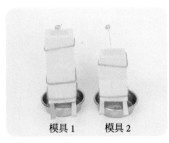

2 熔化 70g 白色蠟倒入模具 1，倒滿至塑膠球的部分；熔化 60g 白色蠟倒入模具 2，倒滿至三角積木的部分。因為蠟燭的形狀複雜，需倒入的蠟量也少，所以蠟倒入模具的溫度需比一般建議溫度高，以 70 ～ 75℃為佳。

3 用木筷固定燭芯。蠟凝固的過程中，需不時在燭芯四周挖洞，並倒入第 2 次的蠟。像這樣細長的蠟燭，燭芯四周大多會自然產生孔洞。

4 在模具 1 倒入 20g 黃色蠟，模具 2 倒入 45g 的藍色蠟。染料在蠟熔化後，溫度達 87 ～ 89℃時加入，並攪拌均勻。

5 將黃色蠟倒滿模具 1 的圓柱部分，藍色蠟倒滿模具 2 底部方形積木的部分。蠟倒入模具的溫度為 70 ～ 75℃，要注意不要往已經凝固的蠟倒入，而是沿矽膠模具的內側倒入。

6 用木筷或燭芯夾固定燭芯，並靜置等待蠟凝固。

7 熔化 40g 紅色蠟，準備倒入模具 1 底部的方形積木。

8 將紅色蠟加熱至約 70 ～ 75℃後倒入模具 1。

9 等到蠟完全凝固，把蠟燭從模具中取出，修飾外觀的同時也將燭芯剪到適當的長度。（模具 2 的三角形積木和底部方形積木連接的地方很窄，要小心不要弄斷了。）

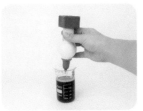

10 接著進行浸漬作業。模具 1 做成的蠟燭用藍色蠟，模具 2 做成的蠟燭用黃色蠟。將染色用蠟加熱至 70 ～ 72℃，浸漬越多次顏色越深，可以不斷重複至自己想要的顏色為止。

11 戴帽子的紳士蠟燭和肩膀很寬的人形蠟燭完成。

TIP_ 將柱狀蠟燭染出漂亮顏色的浸漬法

用浸漬法幫蠟燭染色時，盡量讓蠟燭筆直浸入熔化的蠟中，並以定速慢慢拉上來。當蠟燭傾斜、浸漬時晃動或浸漬太久，附著在蠟燭上的有色蠟凝固時便會凹凸不平。

用來浸漬的蠟溫度以 70 ～ 72℃為佳，若溫度太低，附著太厚的蠟，表面會凹凸不平；但溫度若超過 75℃，附著的蠟會太薄，甚至可能把原本的蠟燭熔掉。

製作用來浸漬的蠟時，可以在大豆蠟中加入 20 ～ 30％ 佔比的蜜蠟，這樣蠟會更容易附著在蠟燭上，表面也會更光滑。

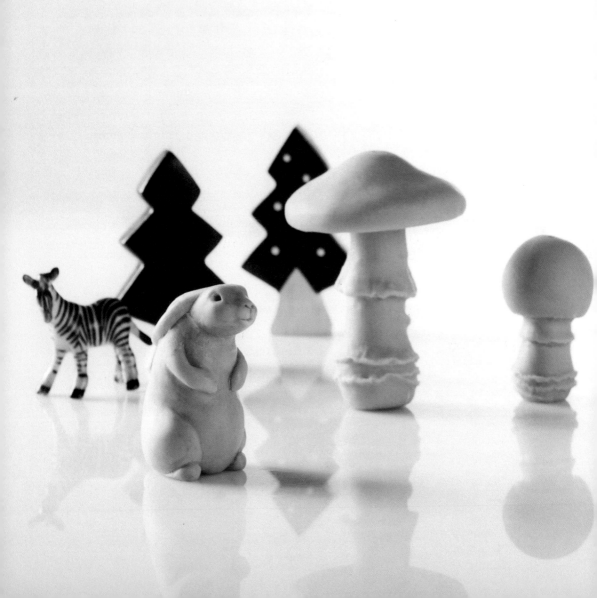

PART
04

從原型到主題：
高級柱狀蠟燭

有主題的蠟燭，
愛麗絲夢遊仙境的香菇和兔子

現在我們將進階成從零到有，連原型都自己製作的階段。製作原型所需的材料，對一般人來說可能多少有些陌生，叫做「熱固土」。

熱固土和我們所熟悉的紙黏土或黏土很不一樣，容易塑形，但又不易變形，很適合拿來做精緻的塑形作業，甚至只要將完成品放入熱水就會變硬。大家不必擔心自己對這個材料不熟，只要稍微把玩一下就知道如何使用，很快就能上手。而且熱固土取得容易，在美術社等地方都買得到。建議先從最簡單的造型開始慢慢練習，若一開始就製作太複雜的造型很容易就會放棄。

從最簡單的造型做起，較容易獲得成就感。其中最適合的造型之一就是香菇，用紅色蠟以浸漬法為蕈傘上色，一棵簡單又顯眼的香菇蠟燭就完成了。但是，只做香菇總覺得有點無聊，如果加上一隻動物會出現什麼樣的風景呢？這讓我想到《愛麗絲夢遊仙境》裡，吹著水煙的毛毛蟲坐在巨大香菇上，然後一隻白色兔子邊看懷錶邊喊著：「要遲到了！」在這樣的聯想下，我決定做大香菇和兔子蠟燭。

在製作原型階段，讓人最興奮的就是可以自由想像並創造故事。

比起製作單個沒有特別意義的蠟燭，由一個主題來發想蠟燭之間的關聯性，更

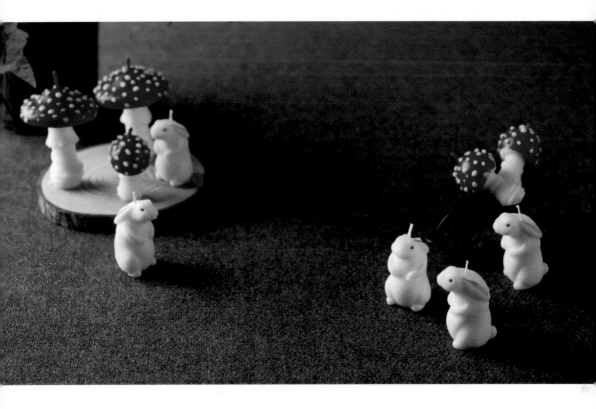

能發揮想像力。將這些蠟燭擺在一起，看起來就像童話裡的一個場景，彷彿在述説一段故事，相當有趣。

　　接著我們就要挑戰「從頭到尾自己做蠟燭」的階段了，加油！

圓滾滾又可愛的小香菇原型

　　還沒成熟、蕈傘都還未展開的小香菇，最適合作為製作原型的入門，造型簡單，只要幾個步驟就能完成。

　　我們來觀察小香菇的構造。蕈柄上戴著還未展開、樣子有點像頂針（縫紉時戴在手指上的橡膠指套）的蕈傘。若能做出蕈柄的蕈環就更逼真了（但省略也無妨）。想做出逼真的香菇，重點在於紅色的蕈傘和上面的白點，只要能把這兩點表現出來，其他細節都可以省略。加上香菇的體積小，翻模容易，折損率低，蠟燭完成的成功率很高。

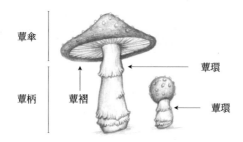

| 蕈傘 |
| 蕈環 |
| 蕈柄 | 蕈褶 |
| 蕈環 |

TOOLS

· 塑形工具
（只要能使用在熱固土上的塑形工具皆可。）
· 牙籤或木籤

MATERIALS

· 美國土（super sculpey）
（也可以使用其他熱固土或硬油土。）

1 取適量的熱固土揉成一顆光滑的圓球。

2 用拇指壓圓球的中間部分。

3 將雙手的拇指放入圓球凹陷的地方，邊旋轉黏土，邊將凹陷的地方壓深、拓寬。

4 將一手的食指套入凹陷處，同時和拇指一起捏住蕈傘，邊旋轉黏土，邊將蕈傘的形狀捏出來，另一隻手可以同時將傘面撫平。這個步驟可以想成是在做較短、較圓的頂針。

5　接著輪到做蕈柄。捏一塊熱固土在桌子上搓揉，然後用手捏成長短適中的長條狀。

6　在長條狀黏土上方1/3處用拇指和食指捏住並來回搓揉，使長條狀黏土產生曲線。

7　用食指和拇指輕輕抓著蕈柄下面的部分來回搓揉，使其變細。

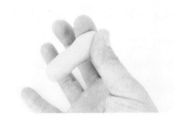

8　用手來回搓揉長條狀黏土讓蕈柄變長，此時可用塑形工具切成適當的長度，接著把蕈柄的底部輕輕往桌上壓，讓底部變平坦。

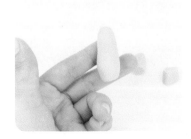

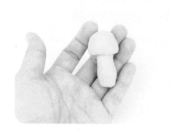

9 把做好的蕈傘和蕈柄組合在一起，並調整蕈柄的長度和粗度。蕈柄可以持續揉捏調整，不必一開始就做得很完美。

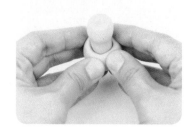

10 調整好蕈柄後，將蕈傘套上，按壓蕈傘邊緣，讓蕈傘往蕈柄靠攏並黏上。

11 用塑形工具將蕈傘的邊緣往蕈柄推，推到如左圖般沒有縫隙。

12 將蕈柄底部壓平後，小香菇原型的第一道工就完成了。將做好的香菇放入 90～100℃的熱水中浸泡 2～5 分鐘，香菇就會變硬，不需擔心變形，即可進行翻模工作。若想做出更寫實的香菇，可以多做蕈環的部分。

1 把熱固土搓成細細長長的形狀，並繞在蕈柄上最粗的位置。

2 用塑形工具讓細長的熱固土更服貼於蕈柄上，這就是蕈環的樣子，蕈環是包覆蕈柄的一層膜，在香菇成長時破裂所留下的痕跡。

3 將蕈環下側貼著蕈柄的縫隙抹平，以免矽膠跑進去。

4　用牙籤或木籤這類尖銳的工具做出蕈
　　環上的皺褶。蕈柄上可以做 2 ～ 3 個
　　蕈環,以同樣的方式,在適當的位置
　　完成剩下的蕈環。

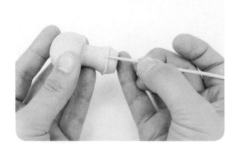

5　左圖的香菇一共做了 3 層蕈環。把這
　　朵小香菇放進 90 ℃～ 100 ℃的熱水中
　　,浸泡 2 ～ 5 分鐘就會變硬。

TIP_ 你應該要知道的熱固土特徵

要讓熱固土原型變硬,必須準備充分的熱水,讓原型完全浸泡在水中,否則空
氣和熱水的溫差可能會讓原型產生裂痕。

即使熱固土變硬,上面還是可以用軟的熱固土添加東西,也可以用刀子或砂紙
加以修飾。

NOTE 製作蕈傘盛開的香菇原型

　　成熟的香菇構造是由盛開的蕈傘、蕈柄和蕈環所組成，結構和小香菇無異。兩者的差異在於製作小香菇時，著重於表現蕈傘內的皺褶；製作成熟的香菇時，則要注意原型的平衡（因為蕈傘比較重）。成熟的香菇所需的熱固土的量是小香菇的 2 ～ 2.5 倍，接著就參考第 180 頁的香菇草圖來製作吧！

1. 用熱固土做出蕈傘的模樣，接著將蕈傘捏到自己想要的大小，記得要做出像斗笠的樣子，中間的傘頂凸出，但不是尖尖的，而是圓潤的樣子。

2. 接著製作蕈柄。蕈柄若過長，原型可能會站不穩，這時可以在蕈柄內插入一根牙籤，並露出 1 ～ 1.5cm，最後把蕈傘插在露出來的牙籤部分。

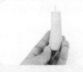

3. 拿熱固土搓成長條狀，沿著蕈柄一圈圈環繞在蕈傘內。接著用塑形工具將熱固土由外往蕈柄方向推，使蕈傘和蕈柄完全相連。

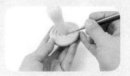

4. 將原型表面都整理平滑後，用塑形工具在蕈傘內部刻出香菇的皺褶，由外向內大膽刻出線條即可。

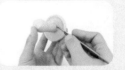

5. 把蕈柄底部修平，讓香菇可以站立。把香菇原型放入 90 ～ 100℃的熱水中浸泡 2 ～ 5 分鐘，使其變硬。如果在蕈柄上做出蕈環，看起來就更逼真了。

鼓起雙頰的可愛迷你兔子原型

製作立體動物模型時一定要畫草稿，因為動物的骨架和肌肉複雜，製作時需要決定牠們的骨架和肌肉、臉和身體、腳的樣子和位置，所以最好拿著動物的照片，試畫幾次草稿。

這裡要示範的兔子原型，是經過幾次簡化、變形等過程才畫出來的，比較像是漫畫或繪本中會看到的兔子。尤其兔子的臉部肌肉和骨架都經過簡化，做起來不會像真的兔子那般複雜。請藉著下圖了解兔子的構造，以理解為什麼要用熱固土分別製作不同的部位貼上。

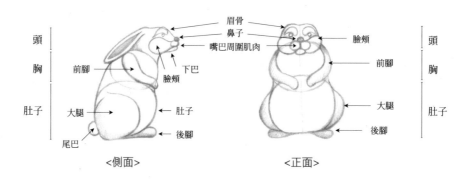

頭	眉骨	頭
胸	鼻子 嘴巴周圍肌肉 臉頰 前腳 臉頰 下巴	胸
肚子	大腿 尾巴 肚子 後腳	肚子

<側面>　　　　　　<正面>

TOOLS

・塑形工具
（只要能使用在熱固土上的塑形工具皆可。）
・牙籤或木籤

MATERIALS

・美國土（也可以使用其他熱固土或硬油土。）

1 取適量的熱固土捏出圓錐狀，照片中的圓錐高度約 7 ～ 8 cm。

2 用食指和拇指抓著圓錐尖角的部分，往其中一側摺。這是兔子的頭部，用手稍微塑形。

3 用食指和拇指輕輕捏塑出兔子頭部的折點，做出兔子的脖子。

4 取新的熱固土捏出兩個細長的雨滴形狀作為兔子的耳朵，將尖尖的那端黏在頭部，圓潤的那端貼在背部。

5 用塑形工具往兔子耳朵的中間壓，做出耳朵內凹陷的部分。

6 用塑形工具把耳朵和身體接合產生的縫隙推平，並用手撫平。為了讓頭和脖子界線分明，用塑形工具畫出下巴線。

7 取新的熱固土做出兩條又長又薄的長方形，分別黏在兔子的下巴和臉上，看起來就像纏了緞帶一樣。

8 用手輕輕撫平黏在臉上的熱固土，直到熱固土和臉上相黏的縫隙消失，接著再用塑形工具將頭部修飾得更精緻。

9 用手輕壓兔子頭，使其變平坦。

10 一隻手抓著兔子身體，一隻手用食指和拇指輕捏兔子的鼻子，做出尖尖的樣子，兔子的臉也漸漸成形。

11 將原型修飾成照片中的樣子。

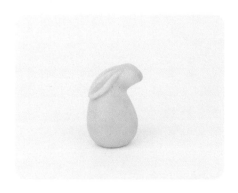

1 現在要做兔子的腰部曲線。用食指和拇指輕掐身體的 1/2 處。

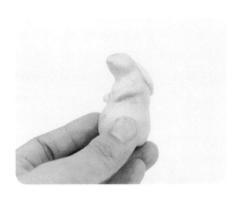

2 取新的熱固土搓出兩條細長的圓條狀，並貼在身體適當的位置上，調整成從正面看好像兔子把前腳放在肚子上的樣子。用塑形工具把前腳和身體接合產生的縫隙撫平。

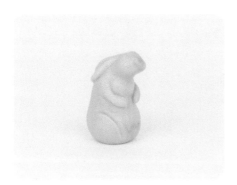

3 用塑形工具在兔子前腳下方兩側，畫出大腿的位置。

4 用熱固土捏出兩片其中一面呈圓弧造
型的圓形,並貼在身體兩側標示大腿
位置的地方,接著用手或塑形工具,
將兩片圓形和身體相黏的縫隙撫平。

5 用塑形工具把兔子的下腹修飾出斜度。

6 現在要做兔子的腳。用熱固土搓 2 個
圓條狀貼在身體底部,朝向肚子的那
端,要稍微超出底部的範圍。

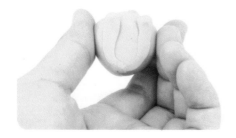

7 用手或塑形工具將身體底部撫平。

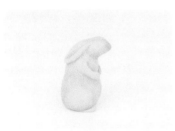

8 讓兔子站立，撫平身體和腳接合處縫隙。

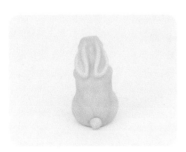

9 用熱固土搓一個圓球貼在身體後面，並將黏合處的縫隙撫平。

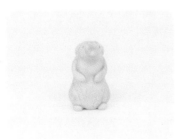

10 用牙籤或木籤較鈍的一端，在兔子臉上適當位置點出眼睛的位置，這階段便完成。

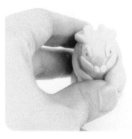

1 取一點熱固土搓成兩條細條狀，並貼在眼睛上方，像兩個眉毛一樣。接著搓兩個小小的圓形貼在臉部最凸出的鼻子位置，再捏兩片薄薄的長方形，貼在鼻子的兩側。(參考第188頁的草圖)

2 用塑形工具把臉上的熱固土撫平，做出臉部的自然曲線。

3 用熱固土捏一個水滴形狀貼在兔子的下巴處。

4 用熱固土搓一個圓球黏在鼻子的位置。

5 用塑形工具撫平鼻子和下巴的接縫,接著用牙籤或木籤畫出鼻孔和嘴巴;先用尖端戳出兩個鼻孔,接著從鼻子下方畫一條垂直線到下巴。(輕輕壓出鼻孔和畫出線就好,若太深矽膠也流不進去。)

6 用熱固土捏一片薄薄的長方形貼在下巴,做出厚實的樣子,接著用手或塑形工具撫平接縫。

7 用牙籤或木籤較鈍的一端壓出兔子張嘴的樣子,只需輕輕壓就好,若壓得太深,翻模時矽膠會流不進去。

8 將兔子的原型做最後修飾,步驟 2 做的眼睛也再用牙籤或木籤較鈍的一端壓一次。最後將完成的兔子原型放入 90 ～ 100℃的熱水中浸泡 2 ～ 5 分鐘,使其變硬。

用熱固土製作原型時，原型的體積越大越難做，因為要反覆思考整體造型，並一點一點反覆貼上調整造型的黏土，並加以修飾。

最好可以先做出大概的骨架，再把熱固土黏上去。鋁製鐵絲是製作骨架最適合的材料，因為比一般鐵絲更好塑形，而且黏上熱固土後，製作途中仍然可以不斷調整造型。

在製作骨架時，要注意體積不要做得太大，盡量做出最簡化的模樣。若骨架太大，就會需要很多熱固土來包覆，體積也會越做越大，難以抓到平衡的比例，甚至成品尺寸可能比預期的還要大。因此在利用鋁製鐵絲製作骨架時，以右頁照片中的熊熊模型為例，骨架的高度應該比成品的高度低 20 ～ 30％ 為佳。

香菇和兔子脫模

兔子和香菇的造型有許多更活潑、更細膩的部分，所以把加了硬化劑的矽膠倒進去時，要格外小心。倒之前要盡量去除矽膠內的氣泡，矽膠一般會分 2 ～ 3 次倒入，而這次要更細分到 3 ～ 4 次才行。為了讓矽膠均勻分布到每個角落，別忘了要適度晃動，輕拍模具。

這次我們用厚紙板取代珍珠板製作倒入矽膠的外框，把熱固土製成的原型從矽膠模具分開時，使用比較容易捲起來的厚紙板會更好。

另外，也可以一次做好小香菇、大香菇、兔子等小尺寸的模型，一口氣一起脫模會更加方便。

TOOLS & MATERIALS

| 外框 |
· 珍珠板或厚紙板
· 熱熔膠槍及熱熔膠條
· 刀子
· 尺
· 封箱膠帶

| 模具 |
· 做好的原型
· 矽膠 SJS-3320 或信越 1402 矽膠
· 硬化劑
· 攪拌杯
· 抹刀
（只要是可以攪拌矽膠的勺子或棍子就 OK）
· 牙籤

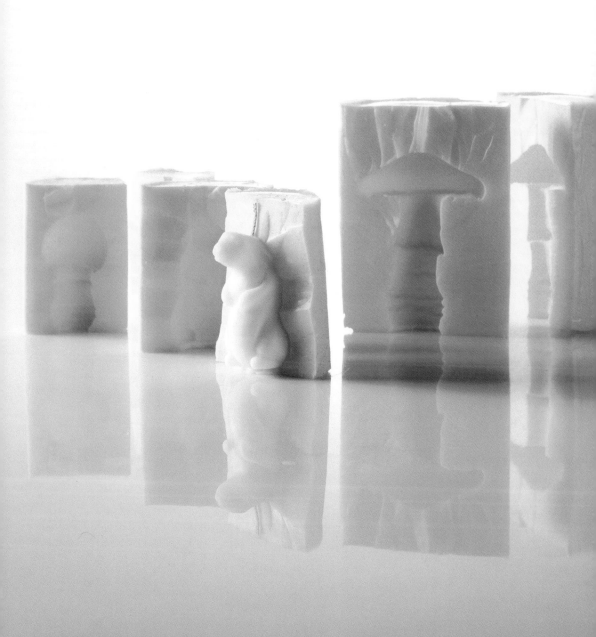

1 將厚紙板捲成圓形，做成比各原型寬度寬約 0.5cm 的圓柱狀。紙板相交的縫隙用封箱膠帶確實貼緊，避免矽膠倒入時流出來。

2 將厚紙板或珍珠板剪出適當大小做成底板，再用熱熔膠把熱固土做成的原型黏在底板中央。

3 把配合原型尺寸做好的紙板圓柱黏在底板上適當的位置，用熱熔膠將圓柱和底板間的縫隙仔細接合黏緊。

4 將矽膠倒入攪拌杯中，加入硬化劑。若使用矽膠 SJS-3320，需加入矽膠總量 3% 的硬化劑；信越 1402 矽膠則需加入矽膠總量 10% 的硬化劑。接著用抹刀均勻攪拌。

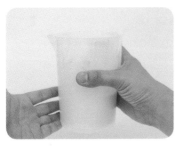

5 輕敲攪拌杯的底部及側面，若有氣泡從表面浮出，就用牙籤戳破。在 20 ～ 30 分鐘內，每隔 5 ～ 10 分鐘輕敲攪拌杯，去除浮出的氣泡。

6 將去除氣泡後的矽膠分 3 ～ 4 次慢慢倒入準備好的外框中。用牙籤戳破浮出的氣泡，等候一、兩天讓矽膠凝固，再剝除外框。

7 小心確認矽膠模具內部的狀況，一邊用刀仔細將模具對半切。小香菇的模具就算沒有切成兩半，也可以輕鬆取出蠟燭，因此模具尾端可以不切，維持相連的狀態。兔子和大香菇則需要完全切成兩半。

8 將模具放在通風處一至兩天，使氣味飄散，矽膠模具便完成了。

鮮豔的紅香菇蠟燭

　　矽膠模具完成後，接著就是最讓人悸動的階段——製作蠟燭。香菇巨大的蕈傘部分比較凸出，為了讓蠟好好灌入其中，倒入熔化的蠟後，記得要傾斜並輕拍模具。

　　蕈傘的紅色可以用浸漬法著色。在白色大豆蠟裡加入染料，顏色會變成粉彩色系，如果想要較深的顏色，就必須在熔化的蠟裡加入大量的染料；但光是如此，很難做出鮮豔美麗的紅色，因此需先在熔化蠟中加入大量紅色染料，然後再加入一點褐色染料和極少量的黑色染料，才能完成具有深度的鮮豔紅色調。

TOOLS

· 做好的矽膠模具（大香菇、小香菇）
· 加熱板
· 量杯或不鏽鋼握柄量杯
　（熔蠟 1 個＋混合染料 1 個）
· 電子秤
· 藥匙或木筷
· 用來墊模具的容器 2 個
· 用來墊模具的木筷（每個模具 2 雙）
· 溫度計
· 剪刀
· 塑形工具
· 橡皮筋數條
· 木籤（用來點香菇蕈傘上的白點）
· 吹風機或熱風槍

MATERIALS

· 柱狀用大豆蠟 65 g 以上
　（大香菇 45 g，小香菇 20 g，浸漬用蠟適量）
· 天然香精油：65 g×0.07（7％）＝4.55 mL
· 合成香精油：65 g×0.05（5％）＝3.25 mL
· 紅色固體染料
· 棉芯 12 號
　（環保燭芯 0.5 或 1 號，無煙燭芯 0.5 或 1 號）*
* 燭芯請準備最小的尺寸

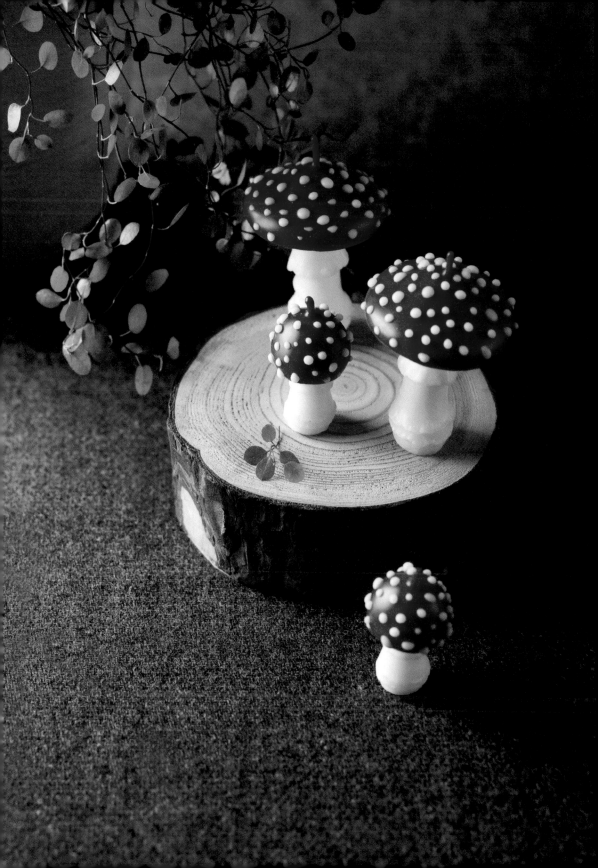

1　把燭芯仔細放入矽膠模具中央，用橡皮筋固定。在容器上平行擺上兩雙木筷，接著把模具擺在木筷上。

2　蠟在熔化的過程中，取一點已經熔化的蠟滴入燭芯孔中，將其封住。接著將香氛精油倒入熔好的蠟中，用藥匙均勻攪拌混合。天然香精油要在蠟溫約 75 ～ 78℃時加入，合成香精油要在 78 ～ 80℃時加入。

3　用吹風機先把模具吹熱，等蠟溫度降至 70 ～ 75℃時，將模具倒置，由底部的小孔倒入蠟。大香菇倒入 1/3 左右的蠟後，要將模具左右傾斜，並用手輕敲模具側邊，消除氣泡，使蠟均勻分布到模具的各個角落。

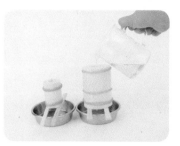

4　香菇是長型的，蠟燭在凝固的過程中會收縮許多，所以蠟燭表面會自然產生孔洞，在這裡要分 2 次倒入蠟。此時蠟必須是未凝結的濃稠狀態，適當的溫度在 60 ～ 65℃。

5 等待 2～3 小時，使蠟燭凝固。從模具中小心的取出蠟燭，避免讓蕈傘和蕈柄連結的地方斷裂，再用塑形工具把蠟燭接縫部分處理乾淨，並把底部削平，使香菇可以站立。

6 修飾完畢，香菇蠟燭完成。

TIP_ 用香菇原型製作蠟燭時的注意事項

用像香菇這種小而有許多凸起的原型製作蠟燭時，有很多要注意的地方：首先要事先加熱模具，倒入模具中的蠟溫也要比一般高出 2～5℃，約在 70～75℃之間；而加入香氛精油時的蠟溫也自然需要提高，天然香精油在 75～78℃，合成香精油則適合在 78～80℃。另外，也別忘了倒入蠟後，要將模具傾斜輕晃，並輕敲模具。

1 將蠟放進不鏽鋼握柄量杯中加熱熔化。此時使用的分量要足夠讓香菇蕈傘朝下浸泡時，能完全泡進蠟中。加入紅色染料，將蠟的溫度控制在 70℃左右。

替小香菇的蕈傘上色

2 將修飾完成的香菇蕈傘浸入紅色蠟中，記得將香菇蕈傘垂直朝下浸泡後取出。如果沒有拿直，蠟流歪了凝結後就會凹凸不平。如果想要鮮艷一點的顏色，可以重複浸泡 2～3 次。

 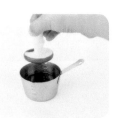

替大香菇的蕈傘上色

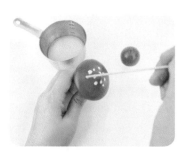

3 將柱狀用大豆蠟熔化後，把蠟的溫度控制在 70℃，等蕈傘的蠟都凝固之後，用木籤尾端沾取蠟液，點出凹凸狀的白色斑點。

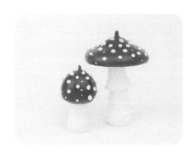

4 完成有紅色蕈傘的香菇蠟燭。

TIP_ 紅色蠟流歪了怎麼辦？

浸色時如果紅色蠟流到香菇的內側，就等蠟凝固後，
用塑形工具把紅色蠟刮除即可。如果此時內側的紋路
一起被刮掉了，可再用塑形工具刻回來，不用擔心。

TIP_ 想讓蕈傘的白色斑點更清晰，該怎麼做？

蕈傘的紅色染料本來就比較深，隨著時間過去，白色
斑點可能會染上紅色；如果白斑變紅的話，可以用壓
克力顏料塗蓋上去。

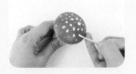

如果蠟沒有完全填滿矽膠模具的香菇蕈傘內側，蠟燭造型就可能出現缺角，這時只要把剩下的蠟熔化後填補空缺的部分，再修飾即可。

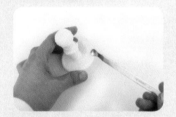

1. 準備好需要補強的蠟燭。

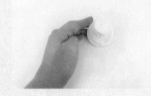

2. 熔化剩餘的大豆蠟，再用藥匙等工具仔細填滿空缺，建議在熔化蠟時也順便將藥匙泡在蠟液中，讓湯匙預熱。接著等待蠟凝固。

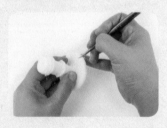

3. 用塑型工具將蠟燭表面修飾平整後便完成。

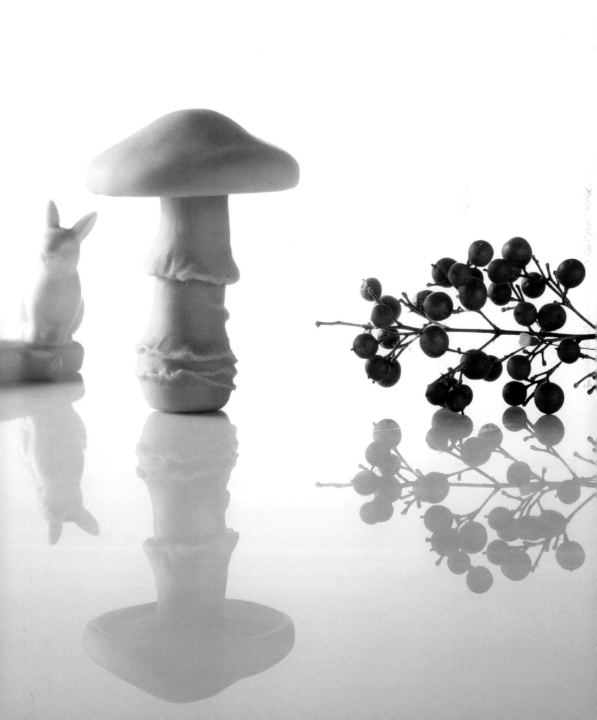

柔軟蓬鬆的小白兔蠟燭

　　本書介紹的兔子蠟燭尺寸很小，把蠟倒入模具後就會迅速開始凝固。這也表示蠟很有可能會無法均勻分布在模具內，所以務必要事先加熱模具，灌模時蠟的溫度也要比建議溫度更高一些才行。

　　將蠟倒進兔子矽膠模具時，請特別留意下巴部分，因為灌模時這個位置可能會產生氣泡，讓蠟無法充分灌滿。

　　雖然用白色蠟做成兔子蠟燭已經很棒了，但如果在耳朵內側和眼睛加上顏色，就可以做出完成度更高的升級版蠟燭，而這只要用壓克力顏料著色就可以了！

TOOLS

· 做好的矽膠模具（兔子）
· 加熱板
· 量杯或不鏽鋼握柄量杯
· 電子秤
· 藥匙或木筷
· 用來墊模的容器
· 用來墊模的木筷（每個模具 2 雙）
· 溫度計
· 剪刀
· 塑形工具
· 畫筆
· 筆洗和水
· 調色盤
　（只要是可以用來調色的板子就可以）
· 橡皮筋數條
· 吹風機或熱風槍

MATERIALS

· 柱狀用大豆蠟 25 g
· 天然香精油：25 g × 0.07（7％）＝ 1.75 mL
· 合成香精油：25 g × 0.05（5％）＝ 1.25 mL
· 棉芯 12 號
　（環保燭芯 0.5 或 1 號，無煙燭芯 0.5 或 1 號）*
· 珊瑚色（coral red）、白色壓克力顏料

* 燭芯請準備最小的尺寸

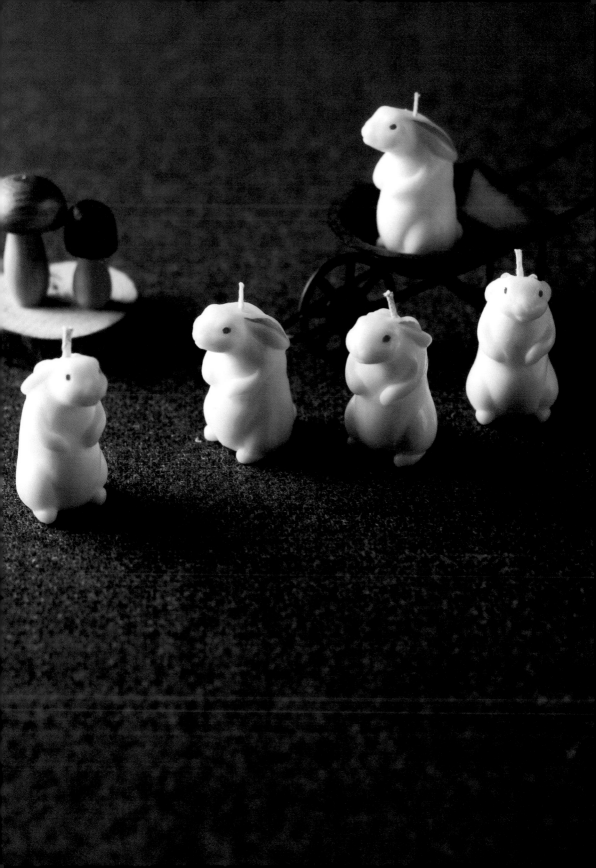

1 將燭芯放在切成一半的矽膠模具中央，貼上另一半模具夾緊燭芯，用橡皮筋固定。在容器上平行擺上兩雙木筷，接著把模具擺在木筷上。

2 蠟在熔化過程中，取一點已經熔化的蠟滴入燭芯孔中，將其封住。接著將香氛精油倒入熔好的蠟中，用藥匙均勻攪拌混合。天然香精油要在蠟溫約 75～78℃時加入，合成香精油要在 78～80℃時加入。

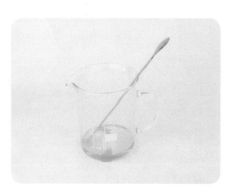

3 用吹風機或熱風槍把模具吹熱，然後把模具翻過來，從底部的小孔倒入蠟。用手輕敲模具，使蠟均勻分布到模具的各個角落，接著用燭芯夾或木筷固定燭芯位置，等待蠟凝固。

4 等蠟表面凝固，燭芯周圍出現孔洞時，便可以剪斷燭芯，開始進行第二次灌模；如果孔洞沒有自然出現，可以在燭芯附近挖個小洞倒入蠟。這時的蠟必須是未凝結的濃稠狀態，適當的溫度在 60 ～ 65℃。剪斷燭芯的位置要比蠟表面稍低一點。

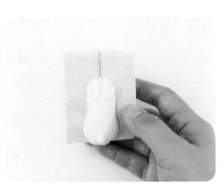

5 等蠟燭完全凝固後，去除堵住燭芯的蠟，拿掉橡皮筋。舉起模具底部，確認兔子的方向後，先取下兔子背部那一半的模具。

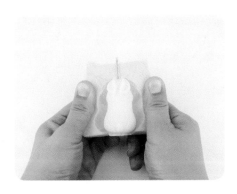

6 用雙手撐開模具，小心不要讓兔子臉的蠟剝落，輕輕取出蠟燭。

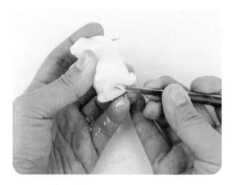

7 用塑形工具將蠟燭表面的不平整與接縫部分處理乾淨，並把底部削平，使兔子可以站立。

8 準備壓克力顏料、畫筆及水，此處會使用珊瑚色和白色。將兩種顏料以不同比例混合，調出要塗在眼睛和耳朵上的顏色。眼睛用加入少量白色後變成的深粉色，耳朵則塗上調入更多白色而成的淺粉色。

9 用畫筆沾取足量的顏料，塗滿眼球。若有塗到眼睛外面的話，需在顏料乾之前用面紙擦除。

10 耳朵部分要多塗幾次才會呈現美麗色調。覆蓋上色前一定要等之前塗的顏料完全乾燥後再塗上去。

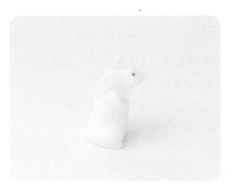

11 紅眼睛、粉紅耳朵的兔子完成。

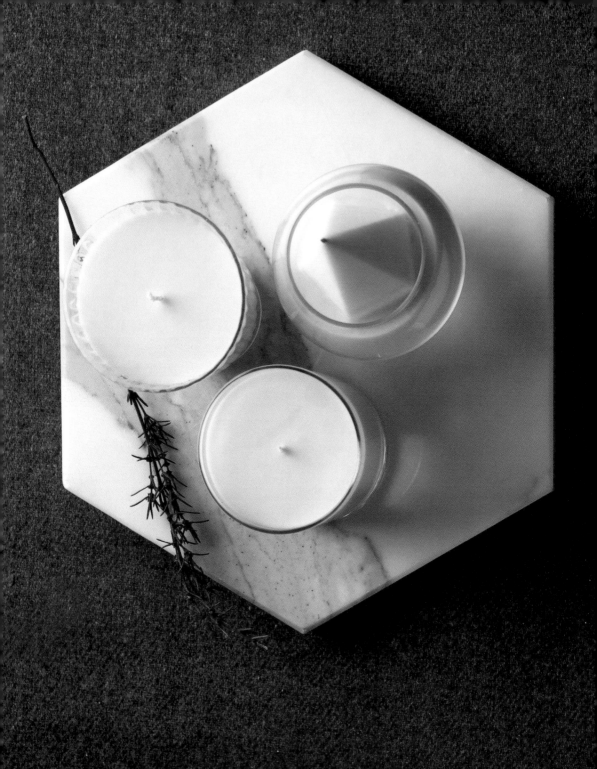

PART
05

容器蠟燭與香氛蠟片

從基礎到應用，
多采多姿的蠟燭與香氛蠟片

　　說到蠟燭，很多人都會聯想到裝在容器裡，有著木芯或棉芯的白色蠟燭。大部分的容器蠟燭在製作上還是著重於蠟燭最原始的功能——照明和散發香氣。因為是在容器中燃燒，所以也可以說是一種最方便使用的蠟燭。只要用的容器是不受高溫影響的材質，不管是玻璃杯或茶杯，無論什麼容器都可以使用，因此在購買材料上也比較沒有壓力。

　　容器蠟燭的作法比柱狀蠟燭更單純，但缺點就是不像柱狀蠟燭一樣，可以按照個人喜好製作，因為沒辦法自己設計容器，能買到的容器種類也有限。

　　在此從最基本的容器蠟燭製作開始介紹，並延伸到為蠟燭添加染料以及在基本容器蠟燭上加入各種玩心的作法，也會活用前面為柱狀蠟燭所製作的矽膠模具，做出獨特容器蠟燭；只要像這樣做好一個矽膠模具，就可以被運用在許多地方，絕不會白費你在製作模具上所投資的時間和努力。

不用點燃也能滿室芬芳

　　香氛蠟片不用點燃也會自然在空氣中散發香氣，這是利用蠟的「Cold Throw」性質，可以把它想像成是沒有燭芯，會「自然散發香氣的蠟片」。主要是被掛在室內，功能就像香氛袋一樣，只要在蠟片上穿洞綁上繩子就完成了。

　　香氛蠟片主要作法是在圖案蠟片（Tablet）上裝飾乾燥的自然素材，也就是乾燥

花、肉桂棒或者松針等。也可以依照個人喜好貼上人工的珠子或裝飾小物等，凝固後即可製成蠟片。

　　市面上販售的蠟片用矽膠模具大部分是有四個相同的模具貼在一起，可以把它們個別分開剪下，製作蠟片時會更加方便。製作蠟片前也可以先在矽膠模具背面放上乾燥花，稍微設計一下、試擺看看。不過裡面建議不要放乾燥花比較好，因為乾燥花要是有碎屑掉落，還得把模具用水洗過，或用鑷子一一夾出來才行。

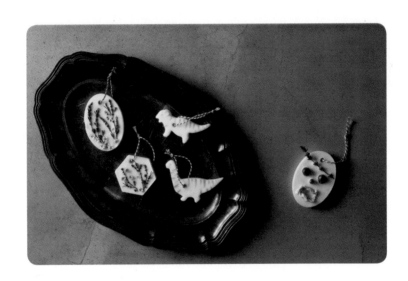

用大豆蠟製作基本容器蠟燭

製作容器蠟燭時，最重要的是燭芯尺寸和熔化的蠟倒入容器時的溫度。燭芯左右著蠟燭燃燒時是否能漂亮的往下消熔，如果能讓蠟燭乾淨燃燒、不殘留於容器內壁、燭火不搖晃跳動、不過度發煙，就代表使用的燭芯吻合容器且能夠穩定散香。

根據前面的燭芯尺寸對照表（第 24～26 頁），挑選適合容器口徑的燭芯製作蠟燭，一邊嘗試一邊調整燭芯尺寸。如果遇到散香能力弱或容器內壁殘蠟過多的情況，建議使用大一號的燭芯；如果有過度燻黑、燃煙或燭火飄晃不安定的狀況，建議使用小一號的燭芯。

同時，若無法好好掌握熔化的蠟「倒入容器時的溫度」，則會有削弱散香能力、蠟燭中氣泡過多或蠟燭表面凹凸不平的問題，也可能導致無法順暢燃燒。使用大豆蠟製作容器蠟燭時，最適當的倒蠟溫度是 50～55℃。

TOOLS

· 加熱板
· 量杯或不鏽鋼握柄量杯
· 電子秤
· 藥匙或木筷
· 燭芯夾或木筷
· 溫度計
· 量匙
· 尺
· 油性筆
· 吹風機或熱風槍

MATERIALS

· 容器用大豆蠟 190g
· 天然香精油：190g × 0.07（7%）= 13.3mL
· 合成香精油：190g × 0.05（5%）= 9.5mL
· 棉芯 42 號
 （環保燭芯 10 號，無煙燭芯 5 號）或木芯 2L
· 燭芯專用貼
· Durobor Disco 威士忌杯
 （290mL，杯徑 7.6cm × 高度 7cm）

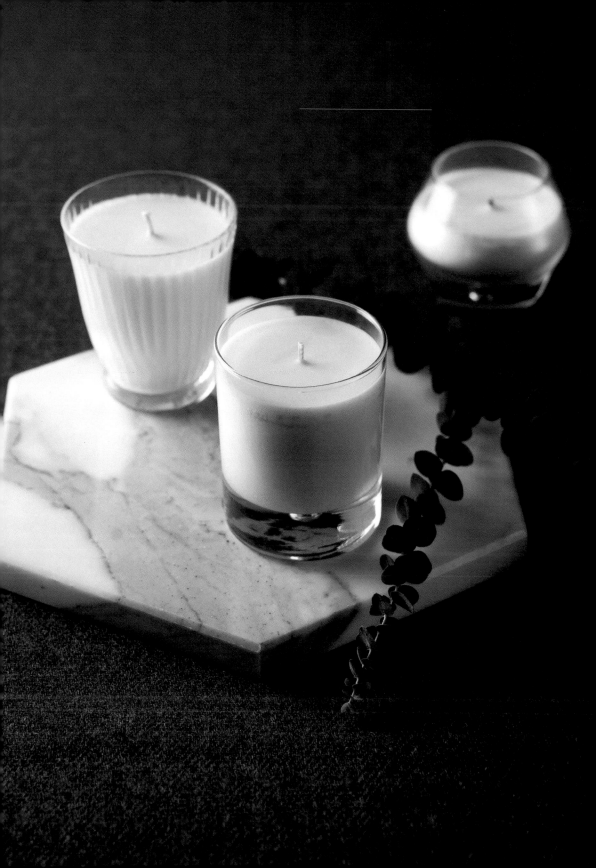

1 以油性筆用尺在容器底部標示出直徑交點。

2 將燭芯插入燭芯座並貼上燭芯專用貼。

3 對準容器底部標示的中心貼上燭芯,並將燭芯保留比容器高出 3 cm 左右的長度後剪斷。

4 將所需分量的容器用大豆蠟裝進量杯後加熱熔化。當蠟的溫度達 55 ～ 60℃時加入天然香精油,合成香精油則在 65℃時添加。放入香氛精油後使用藥匙或木筷攪拌均勻。

5 調整蠟的溫度至 50～55℃。

6 將蠟倒入容器中。此時預留 10～20g 的蠟，留待第二次倒蠟時使用。以燭芯夾固定燭芯後，靜置等待蠟燭凝固。如果是在較冷的冬天製作蠟燭，倒蠟前建議使用吹風機或熱風槍預熱容器。

7 當蠟的表面凝固至一定程度，便可以沿著燭芯周圍挖出凹洞。

8 將第 6 步驟所預留的蠟加熱熔化，當溫度達 50～55℃後進行第二次倒蠟。此時倒入的蠟要能稍微覆蓋蠟燭表面。等到蠟燭凝固之後，便可以修剪燭芯，留下 3～4mm 左右即可。

9 當蠟完全凝固，容器蠟燭就完成了。

TIP_ 沒有燭芯專用貼怎麼辦？

如果沒有能夠固定棉芯於容器底面的專用貼，可以利用熱熔膠槍。用熱熔膠槍將裝上底座的燭芯黏上容器底面即可。

TIP_ 該怎麼處理凹凸不整的蠟燭表面？

將剩下的蠟加熱至較高的溫度（約 65 ～ 70℃左右）後倒入容器，只需要倒入能均勻覆蓋蠟燭表面的量即可。

用吹風機稍微熔化凹凸不平的蠟燭表面。使用時將吹風機固定，轉動蠟燭容器，使表面均勻受熱即可。

生活中可以拿來做蠟燭的容器俯拾即是。除了蠟燭材料行販賣的容器，我們每天都會用到的玻璃杯、把手斷掉的茶杯、不鏽鋼容器等，只要是能夠耐高溫、不變形的容器都可以。尤其是喝東西用的玻璃杯，等蠟燭燒完之後重新擦乾淨，又可以搖身一變，發揮原本的功能。

這裡再介紹幾種適合用來製作蠟燭的容器。下述的尺寸是以容器內部為基準測量所得，可能比一般材料行提供的尺寸稍小。

小巧多變的茶蠟（tea light）容器

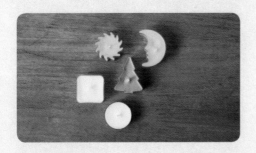

茶蠟指的是用十分迷你的容器盛裝的蠟燭。茶蠟容器常見材質為鋁或 PC，形狀則有圓形、四角形、星形等各式各樣的變化。以下為使用四角形茶蠟容器製作蠟燭時所需的材料及燭芯尺寸。

茶蠟容器

· 寬度 4 cm× 長度 4 cm× 高度 2 cm

· 容器用大豆蠟約 25 g

· 燭芯：棉芯 18 號、環保燭芯 1 號、無煙燭芯 2 號

· 香氛精油：天然香精油 25 g×0.07（7%）=1.75 mL、合成香精油 25 g×0.05（5%）=1.25 mL

有蓋子的鋁製容器

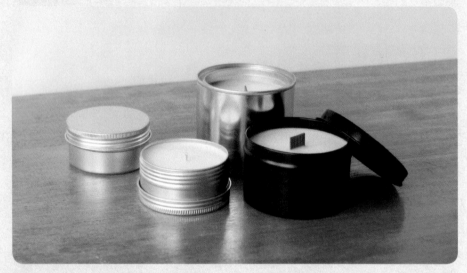

（左起逆時針方向）銀色錫盒（S）、黑色錫盒（M）、銀色錫盒（L）

　　像錫盒蠟燭（Tin Case Candle）這類型的含蓋鋁製容器蠟燭攜帶上十分方便，蓋上蓋子就不需要擔心灰塵堆積，香氣也不易逸散，便於保存。近年來，隨著香氛蠟燭的流行，市面上也越來越多各種大小、多樣化的鋁製容器蠟燭。

銀色錫盒（S）

· 直徑 6.4 cm× 高度 3.2 cm

· 容器用大豆蠟 80 g

· 燭芯：棉芯 34 號、環保燭芯 3.5 號、無煙燭芯 4 號、木芯 M

· 香氛精油：天然香精油 80 g× 0.07（7%）=5.6 mL、合成香精油 80 g× 0.05（5%）=4 mL

黑色錫盒（M）

· 直徑 7.5 cm× 高度 4.8 cm

· 容器用大豆蠟 180 g

· 燭芯：棉芯 42 號、環保燭芯 10 號、無煙燭芯 4.5 號或 5 號、木芯 2L

· 香氛精油：天然香精油 180 g×0.07（7%）=12.6 mL、合成香精油 180 g×0.05（5%）=9 mL

銀色錫盒（L）

· 直徑 7.7 cm× 高 5.5 cm

· 容器用大豆蠟 250 g

· 燭芯：棉芯 44 號、環保燭芯 10 號、無煙燭芯 4.5 號或 5 號、木芯 2L

· 香氛精油：天然香精油 250 g×0.07（7%）=17.5 mL、合成香精油 250 g×0.05（5%）=12.5 mL

環境友善容器 Weck Jar

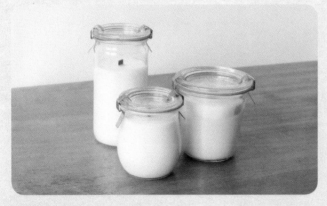

（左起）圓筒罐、果凍罐、模具罐

　　應該不少人對前幾年開始流行的「Weck Jar」有印象。Weck Jar 是使用再生玻璃製成的環境友善玻璃容器，一般會結合能夠止滑密封的橡膠墊和緊緊固定蓋子的夾扣，當作密封容器使用。透明玻璃和橘色橡膠墊、銀色夾扣的組合，視覺上清新乾

淨，配合蓋子使用讓攜帶保存加倍便利，把夾扣用來固定蠟燭標籤更是再適合不過了，只要蓋上玻璃蓋就能熄滅蠟燭這一點也十分便利。

圓筒罐（Cylinder Jar）

· 直徑（罐口）5.7 cm× 高度（不含蓋）12.5 cm

· 容器用大豆蠟 260 g

· 燭芯：棉芯 30 號、環保燭芯 6 號、無煙燭芯 3 號、木芯 M

· 香氛精油：天然香精油 260 g× 0.07（7％）＝18.2 mL、合成香精油 260 g× 0.05（5％）＝13 mL

果凍罐（Jelly Jar）

· 直徑（罐口）5.5 cm× 直徑（罐身最寬處）7.5 cm× 高度（不含蓋）7.5 cm

· 容器用大豆蠟 170 g

· 燭芯：棉芯 28 號、環保燭芯 4 號、無煙燭芯 3 號、木芯 M

· 香氛精油：天然香精油 170 g× 0.07（7％）＝11.9 mL、合成香精油 170 g× 0.05（5％）＝8.5 mL

模具罐（Mold Jar）

· 直徑（罐口）7.5 cm× 直徑（罐身最窄處）5 cm× 高度（不含蓋）8 cm

· 容器用大豆蠟 200 g

· 燭芯：棉芯 42 號、環保燭芯 10 號、無煙燭芯 4.5 號或 5 號、木芯 2L

· 香氛精油：天然香精油 200 g× 0.07（7％）＝14 mL、合成香精油 200 g× 0.05（5％）＝10 mL

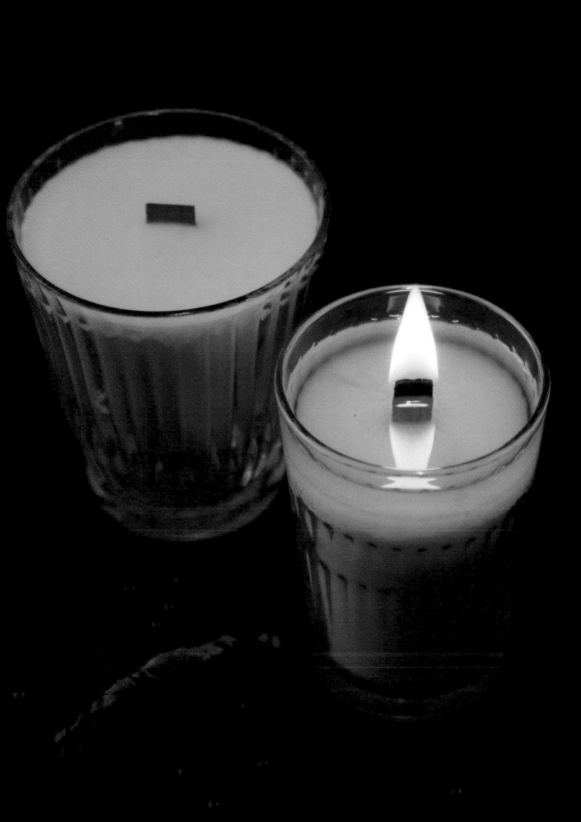

簡約洗練的彩色容器蠟燭

　　只將一種顏色的染料摻進蠟中，直接倒入容器，這樣做出來的單色蠟燭多少有點乏味，其實只要加入一點巧思，就能創造別出心裁的蠟燭。這裡指的巧思並不是指多麼了不起的想法，而是藉由調整含有染料的有色蠟倒進容器的分量，創造出具設計感的簡單過程。準備一個無任何裝飾的杯子，在底部倒進少量有色蠟，剩餘的容量用白色蠟填滿，結合兩種顏色和簡約的容器便可以完成風格洗練的容器蠟燭。

　　製作這種蠟燭的時候只有白色蠟需要加入香氛精油。因為有色蠟用量較少，所以選擇在白色蠟中加進多一點香氛精油是較為簡便的做法。當然，想在有色蠟裡加入香氛精油也無妨。考慮好這一點，就來製作簡約大方的容器蠟燭吧。

TOOLS

· 加熱板
· 量杯或不鏽鋼握柄量杯
· 電子秤
· 藥匙或木筷
· 燭芯夾或木筷
· 溫度計
· 量匙
· 尺
· 油性筆

MATERIALS

· 容器用大豆蠟 180g
· 混合染料用大豆蠟 40g
· 天然香精油：180g×0.09（9%）＝16.2mL
· 合成香精油：180g×0.07（7%）＝12.6mL
· 酒紅色固體染料
· 棉芯 32 號
　（環保燭芯 6 號，無煙燭芯 3 號）或木芯 M
· 燭芯專用貼
· Borosil Vision Glass 玻璃杯
　（杯徑 6.1cm× 高度 9.8cm）

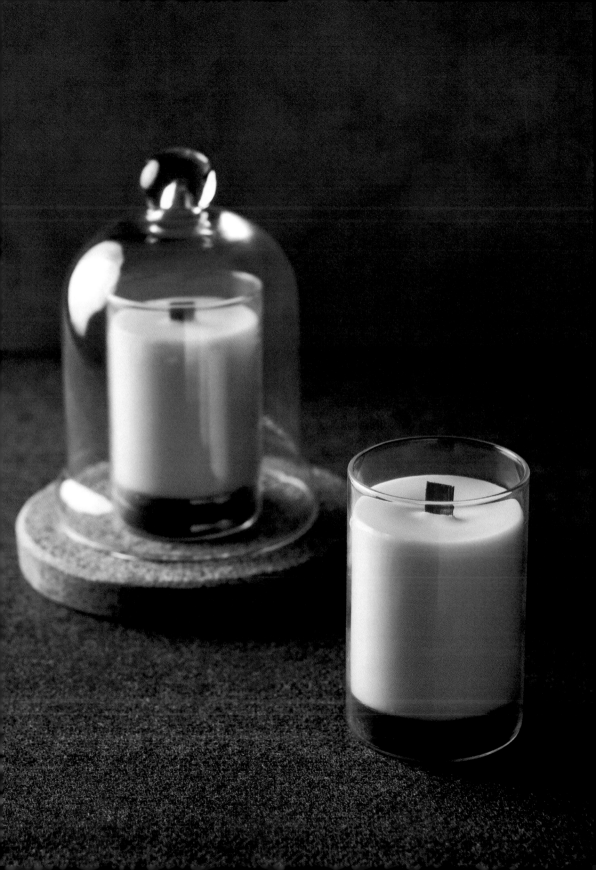

1 用尺測量容器底部並標示出直徑交點（圓心），然後在圓心貼上燭芯。

2 用油性筆在距離容器底部約2cm高的位置標示出有色蠟要倒入的高度。

3 熔化所需分量的大豆蠟後倒入染料，調出喜歡的顏色。

4 用吹風機或熱風槍將容器吹熱，待有色蠟加熱至 60 ～ 65℃時將蠟倒入容器，靜待 30 分鐘～ 1 小時，直到有色蠟完全凝固。觸碰容器表面確認溫度，不熱的話就代表有色蠟已凝固。

5 熔化用於白色蠟部分的大豆蠟後，加入約 2% 的香氛精油。天然香精油要在蠟溫約 55 ～ 60℃時加入，合成香精油要在 65℃時加入。將蠟溫調整至 50 ～ 55℃，倒入容器中約 2 ～ 3cm 左右的高度。倒入蠟時，沿著燭芯周圍一點一點調整倒入的位置。

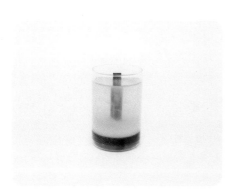

6 當白色蠟開始變不透明時，將剩餘的蠟溫度調整至 50 ～ 55℃後倒入。倒入時要留意的位置不是燭芯，而是要盡量接近容器表面。像這樣分成兩次倒入白色蠟，蠟燭兩種顏色之間的分界會更鮮明清楚。

7 當表面凝固至一定程度後，便在燭芯周圍挖出凹洞。此時再次熔蠟，將蠟加熱至 50～55℃，進行第二次倒蠟。倒蠟時留意不要滿出洞的高度。

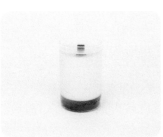

8 第二次倒蠟的部分完全凝固後，便可以開始修整凹凸不平的表面，也可以使用吹風機或熱風槍均勻加熱熔化表面的蠟，使其平整。如圖所示，將剩餘的蠟加熱熔化，調整溫度達 65～70℃後，倒入容器至能夠均勻覆蓋表面的程度即可。

9 當蠟全部凝固就完成了。

TIP_ 摻入染料的蠟要提高溫度再倒

倒有色蠟時，要先將容器加熱至溫熱的程度，且將蠟加熱至 60～65℃（比一般建議溫度高 10℃左右）。這麼做才能夠使有色蠟在容器內均勻鋪展，並與上方的白色蠟有著鮮明的分界。如果蠟的溫度不夠高或容器冰冷的話，蠟會在碰到容器的瞬間冷卻凝固，使有色蠟和白色蠟間的分界變得起伏不整。

NOTE 想做出沒有 wet spot 的蠟燭嗎？

wet pot 指的是蠟燭與容器內壁分離，看起來斑駁不平的現象。此一現象主要來自室內溫度的影響，尤其常見於寒冷的冬季。即使已經確實加熱容器並且提高熔蠟的溫度，但一旦室溫過低，蠟燭還是會急遽凝固收縮，容易脫離容器內壁。

最適合製作蠟燭的室溫為 27℃，在這個溫度下製作出來的蠟燭幾乎不會產生 wet spot，因此夏天是最適合製作蠟燭的季節。話雖如此，為了製作蠟燭，而要求室溫在嚴冬中必須時時保持在 27℃也有些不切實際。如果蠟燭出現太多的 wet spot，乾脆將它放在寒冷的窗邊或冰箱，讓蠟完全脫離容器也是可行的辦法。要注意的是，採取這個方法時應以乾淨的布（抹布或茶巾）覆蓋容器蠟燭，避免蠟燭表面直接接觸冷空氣，因為突如其來的寒氣會使蠟燭表面裂開。

儘管 wet spot 看來不甚美觀，但不會對蠟燭的功能造成任何影響。實際上，蠟本來就會隨溫度變動持續收縮膨脹，因此就算一到冬天突然冒出 wet spot，也會隨著蠟燭燃燒而消失。如果還是會介意 wet spot 的話，建議使用深色玻璃容器或陶瓷類容器。

展現幾何美學的容器＋柱狀蠟燭

現在，是時候著手製作能真正體會「手作滋味」的容器蠟燭了。在這裡，我們把先前效法積木、展現幾何線條之美製作而成的柱狀蠟燭，放在容器蠟燭上方，創作出新型態的蠟燭。

打造「容器＋柱狀蠟燭」的關鍵就是「細膩的手法」──所有的步驟都必須維持極度謹慎的態度。不管是將柱狀蠟燭固定於容器蠟燭上方的時候，或為了進行第二次倒蠟而在蠟燭表面挖出凹洞的時候，都要放慢速度，小心不讓蠟滴染到蠟燭或留下瑕疵。

TOOLS

· 做好的矽膠模具 *
· 加熱板
· 量杯或不鏽鋼握柄量杯
· 紙杯
· 電子秤
· 藥匙或木筷
· 燭芯夾或竹筷
· 溫度計
· 量匙
· 藍丁膠
· 剪刀
· 塑形工具
· 尖嘴鉗或長的工具
· 鑷子
· 支架 2 個

MATERIALS

| 柱狀蠟燭 |
· 柱狀用大豆蠟 75g
· 天然香精油：75g×0.07（7%）＝5.25mL
· 合成香精油：75g×0.05（5%）＝3.75mL
· 棉芯 28 號
　（環保燭芯 10 號，無煙燭芯 4 號）
· 燭芯專用貼

| 容器蠟燭 |
· 容器用大豆蠟 180g
· 天然香精油：180g×0.07（7%）＝12.6mL
· 合成香精油：180g×0.05（5%）＝9mL
· Durobor Disco 威士忌杯
　（290mL，杯徑 7.6cm× 高度 7cm）

* 第 157 頁，製作最右側蠟燭時使用的模具。

** 可用市售的 PC 球狀模具（尺寸 S，直徑 5.5 公分，蠟容量 60g）代替。

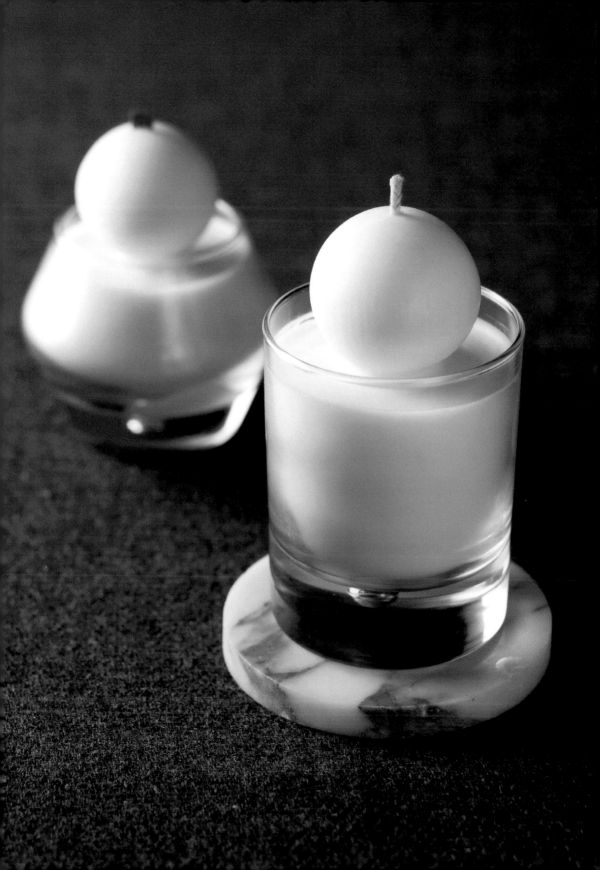

1 首先製作柱狀蠟燭。熔化 65g 的柱狀用大豆蠟，倒入模具中。當蠟的表面凝固，將燭芯周圍的蠟挖開一些，並倒入剩餘的 10g 蠟。這個分量的蠟離倒滿模具大約會留下 1cm 左右的高度。

2 柱狀蠟燭凝固後，直接從模具中取出蠟燭，不要剪斷燭芯。

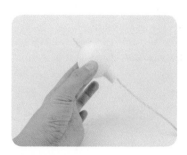

3 將完成的柱狀蠟燭整理乾淨。把球體下方的正方體部分修整為 1 ～ 2cm 高的小圓柱體。

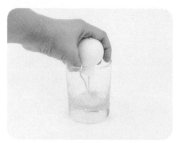

4 把柱狀蠟燭放入容器中，測量讓球體保持在容器外部時所需的高度。確認所需燭芯的長度，用折的方式標示出要剪斷的位置。

5 從剛剛標示的位置剪斷燭芯。

6 將燭芯插入燭芯座並用尖嘴鉗固定後，在燭芯座貼上燭芯專用貼。

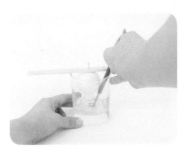

7 用木筷當作臨時固定器夾住球體上方的燭芯，並將木筷擺在容器上方。將燭芯連同專用貼貼在容器底部中央，利用鑷子或長的道具按壓，使其與容器底部牢牢貼合。

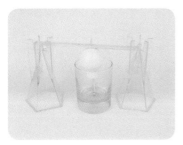

8 使用高度合適的物體支撐木筷兩端，把燭芯從下方拉直拉平。稍微把容器往前推一點，空出方便倒蠟的空間。

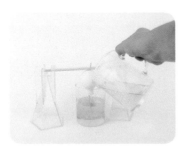

9 熔化所需分量的容器用大豆蠟，在55～60℃時加入天然香精油，當溫度調整到66℃時加入合成香精油，攪拌均勻後，從剛剛留下較大空間的容器前方倒蠟。

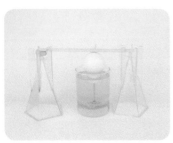

10 倒入熱蠟時燭芯會稍微變長，此時要從上方將燭芯拉住，讓燭芯直一點。用藍丁膠稍微墊高木筷尾端，使燭芯能完全伸直。輕輕調整容器的位置，使球狀蠟燭對準容器中央。

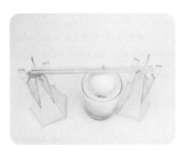

11 當蠟燭凝固到一定程度，挖出一些容器蠟燭燭芯周圍的蠟，以便第二次倒蠟。挖的時候要小心一點一點挖，不要沾黏到上方的球狀蠟燭。

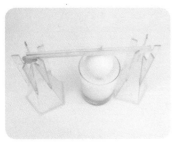

12 熔化剩餘的容器用大豆蠟，將溫度調整至50～55℃後，對準剛剛挖出的洞進行第二次倒蠟。因為可以倒蠟的空間非常狹小，建議使用有尖嘴的量杯，或將紙杯的杯緣摺出尖嘴，一點一點倒入少量的蠟，此時要留意不要沾染到上方的球狀蠟燭。

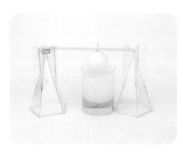

13 若燭芯周邊的蠟凝固，便可以將剩餘的容器用大豆蠟熔化，調整溫度至 65 ～ 70℃後倒入容器內，使蠟燭表面平整光滑。

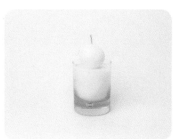

14 所有的蠟都完全凝固時，就可以取下木筷，大功告成。

幾何形狀的容器＋柱狀蠟燭，也可以用 Part 3 中以積木做成的矽膠模具製作。當然，就算沒有做好的矽膠模具也不用擔心，利用市售的 PC 模具──五角錐和圓錐模具，也絕對能做出好看的容器＋柱狀蠟燭。

雖然跟前面介紹過的球型容器＋柱狀蠟燭做法相似，但因為圓錐和五角錐具有高度，所以不用額外的支撐，只要在容器裡立好柱狀蠟燭，再倒入熔化的蠟，待其凝固即可。

右圖的容器＋柱狀蠟燭便是用此種方式製作的。倒入容器內的大豆蠟用量約為150g，使用的容器與做法如下：

Durobor Brek 杯（260mL，杯口直徑 6cm× 最寬處直徑 8.5cm× 高度 5cm）＊

1. 製作要放在容器蠟燭上的柱狀蠟燭，蠟的用量比製作一般柱狀蠟燭的量少約 30g。

2. 將柱狀蠟燭削成適合放入容器內的寬度。

3. 將燭芯插上燭芯座固定。

4. 將燭芯座黏在容器中央，固定好柱狀蠟燭。

5. 將蠟倒入容器內，直至適當高度，等蠟凝固後即完成容器＋柱狀蠟燭。

＊ 請參考右側照片中的「五角錐容器＋柱狀蠟燭」和「圓錐容器＋柱狀蠟燭」。

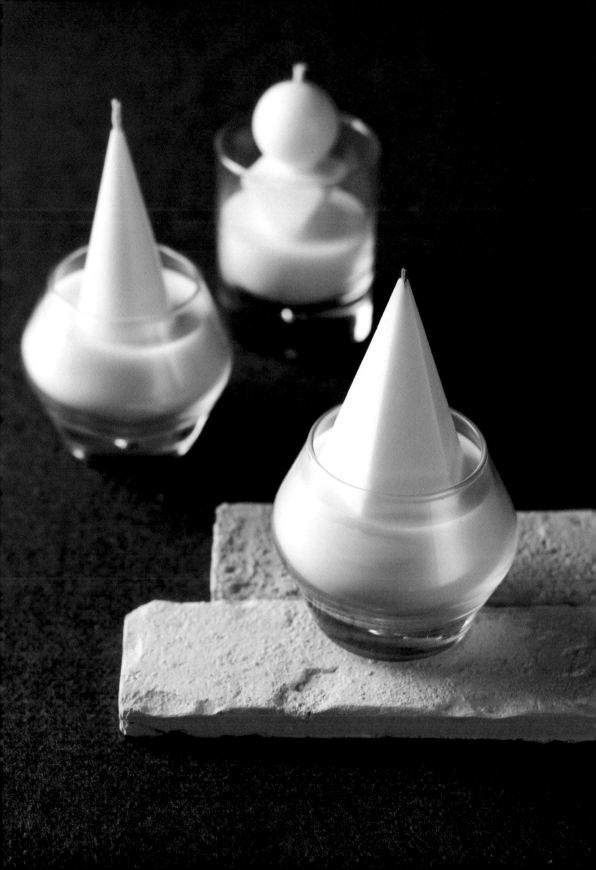

表情逗趣的臉蛋香氛蠟片

近年來有許多人愛上用乾燥花製作蠟片，市面上也很容易買到。除了乾燥花以外，也可試試在蠟片中加入貝殼做出特別造型，像是右圖，蠟片上的逗趣表情，幽默得讓人不禁噗哧一笑。

用貝殼等稍重的小物裝飾蠟片時，要等蠟凝結到一定程度後再放，才不會沉入蠟中。所以當蠟開始呈現不透明狀時，要先放乾燥花，等一段時間更加凝固後，再放上貝殼。

雖然這邊介紹的蠟片是用乾燥花做頭髮，貝殼做眼睛和嘴巴，但這不是標準答案，也可以用小顆的乾燥果實做成嘴巴，或把小型乾燥花放在眼睛位置。

TOOLS

· 蠟片用矽膠模具
· 加熱板
· 量杯或不鏽鋼握柄量杯
· 電子秤
· 藥匙或木筷
· 溫度計
· 量匙
· 鑷子
· 吹風機或熱風槍

MATERIALS

· 柱狀用大豆蠟 65g
· 天然香精油：65g×0.08（8%）=5.2mL
· 合成香精油：65g×0.06（6%）=3.9mL
· 乾燥薰衣草、紅色果實
· 貝殼
· 雞眼扣 2 個
· 緞帶或繩子

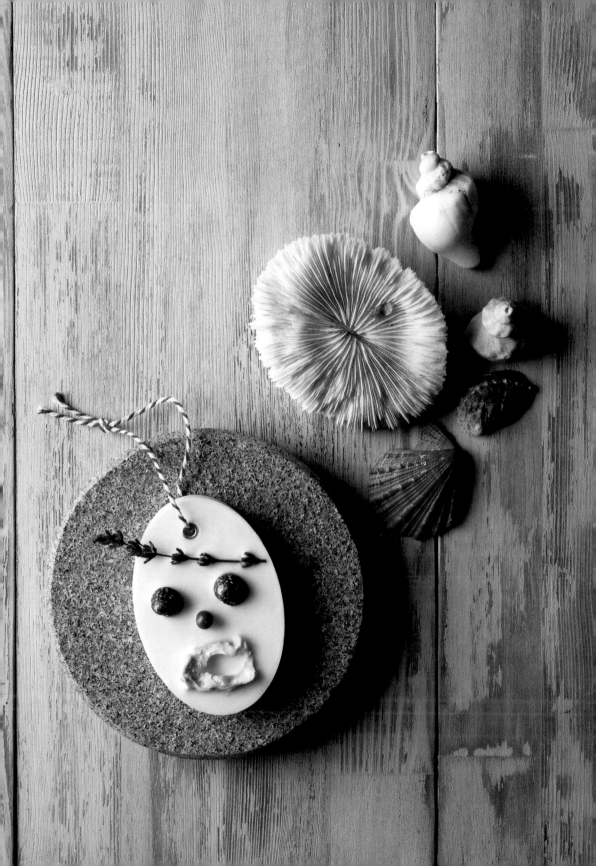

1 準備好蠟片用矽膠模具，可以在模具背面用乾燥花和貝殼試擺看看，先設計好要製作的樣子，拍照記錄下來。

2 熔化柱狀用大豆蠟，加入香氛精油並攪拌均勻。當蠟的溫度達 70 ～ 73℃時加入天然香精油，達 78 ～ 80℃時加入合成香精油。調整蠟的溫度至 69 ～ 70℃後，將蠟倒入模具，等蠟開始變得不透明時，用鑷子夾起最輕的乾燥薰衣草，放在表面做成頭髮。

3 等蠟更加凝結後，放上紅色果實做成鼻子，而嘴巴的貝殼等蠟再凝固一點之後才放（最好等到用手稍微按壓蠟表面時，形狀也不會歪掉的程度）。如果蠟的表面不平整或貝殼無法順利固定，可用吹風機或熱風槍加熱，使表面稍微熔化。

4 依室內溫度不同，約需等 2～4 小時使蠟凝固。等蠟完全凝固後，可以輕輕剝開矽膠模具，按壓模具背面，取出蠟片。在孔洞前後壓上雞眼扣，穿入適合的繩子或緞帶，打結，蠟片即完成。

TIP_ 蠟片需要加入更多香氛精油

蠟片使用上不需要燃燒，其散發的香氣比蠟燭更微弱，因此製作蠟片時的香氛精油要比製作蠟燭的更多。一般來説，加入大豆蠟中的天然香精油或合成香精油分量，最多占蠟總重量的 10～12％，所以只要依個人喜好，替香氛精油增量 5～7％即可。

TIP_ 如果沒有柱狀蠟燭專用的大豆蠟怎麼辦？

如果製作蠟片時沒有柱狀蠟燭專用的大豆蠟，只要在容器蠟燭的大豆蠟中混入蜜蠟即可。大豆蠟和蜜蠟的最佳比例為 2：1，如果想要蠟片更硬一點，可以增加蜜蠟的比例，甚至用 100％純蜜蠟製作也可以。蜜蠟含量越高，質地越堅硬。

用恐龍餅乾模型製作香氛蠟片

　　按照道具原本用途製作出來的東西，自然會很簡單俐落，不過外型難免流於平凡。反之，製作蠟燭時，假如能善加利用原本用途以外的道具，做出來的東西就算有點粗糙，也會出現新的形態，既新奇又別有趣味。

　　在製作蠟片或蠟燭時，使用各式各樣的餅乾模型，可以大幅增加變化的可能性，像是恐龍的餅乾模型在烘焙材料行就能輕鬆買到，這種形狀適合用來製作輕薄扁平的蠟片。

　　如果已經厭倦造型相似的蠟片，就跟著以下步驟做做看可愛的恐龍蠟片吧！

TOOLS

· 恐龍餅乾模型
· 加熱板
· 量杯或不鏽鋼握柄量杯
· 電子秤
· 藥匙或木筷
· 溫度計
· 量匙
· 藍丁膠
· 塑形工具
· 雕刻刀
· 油性筆
· 烘焙紙
· 不鏽鋼托盤（25×20cm）

MATERIALS

· 柱狀用大豆蠟 300g
· 天然香精油：300g×0.08（8％）=24mL
· 合成香精油：300g×0.06（6％）=18mL
· 深綠色固體染料
· 雞眼扣 2 個
· 緞帶或繩子

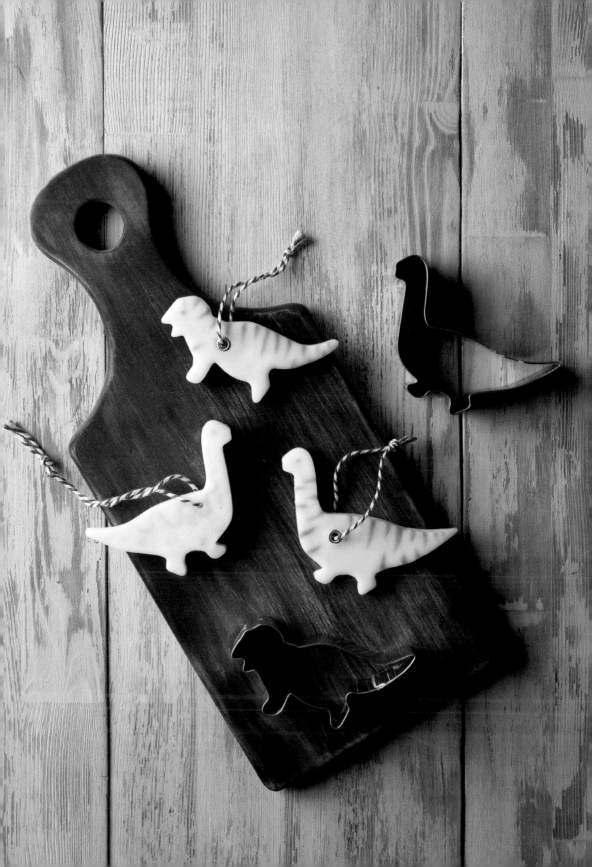

1 將烘焙紙鋪在平坦的不鏽鋼托盤上,折成長方
形,用藍丁膠固定。

2 將香氛精油加入柱狀用大豆蠟中,等蠟溫度調
整至 70℃後倒在烘焙紙上,倒入後的厚度控
制在 0.8～1cm 左右。

3 在蠟凝固前迅速放上恐龍餅乾模型,等蠟開始
呈現不透明狀時,將吸管插在模型內的蠟裡。
托盤中剩餘的空間也可以放上其他小型餅乾模
型,小型蠟片很適合放在香氛袋中掛在室內。

4 在蠟凝固的過程中,不時以手用力將餅乾模型
壓入蠟中。這時要小心別讓餅乾模型位移。

5 等到蠟徹底降溫，完全凝固後，小心拉起烘焙紙，從托盤中取出蠟片。

6-1　　6-2

6 從前、後同時按壓餅乾模型，小心從蠟片上整個取下，這時蠟片會有一種清脆斷開的感覺（6-1）。如果是形狀單純的小模型，以手輕壓就可以脫模了（6-2）。

7 因為恐龍模型比其它餅乾模型形狀更複雜，所以取下凝固蠟片時要更小心。先從大塊蠟片上取下整個模型，放置一段時間，等模型內的蠟更加收縮。

8 等模型內的蠟收縮之後，蠟片就會自動脫模，沒有自動分離的部分則用手輕輕剝開使其分離，注意恐龍的脖子、腳、尾巴等較細緻的部分要小心取出，避免蠟剝落。

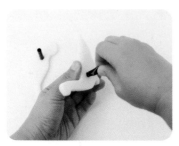

9 用手指壓緊吸管前後端，就會有種吸管跟蠟片斷開的感覺，小心轉動吸管，把它從凝固的蠟片中取出。如果太用力拔起可能會導致蠟片碎裂，記得慢慢轉動拉出。

10 用色調柔和的油性筆畫上恐龍的眼睛和花紋等想要的圖案。

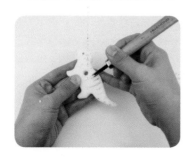

11 以雕刻刀沿著油性筆跡挖出凹槽。

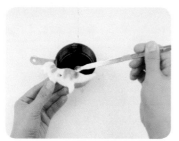

12 熔解大豆蠟，調整溫度至 87 ～ 89℃時加入染料，混合出想要的色調。等有色蠟溫度降至 80℃時，填入凹槽中。

13 用塑形工具削掉不平整的部分，在蠟片的孔洞前後壓入雞眼扣。

14 在孔內穿入適合的繩子或緞帶，打結，恐龍蠟片完成。

TIP_ 用餅乾模型製作蠟片的小秘訣

在 25 × 20 cm 大小的托盤中倒入 270 ～ 300 g 的柱狀用大豆蠟，可以形成約厚 0.8 cm 的蠟片。

用餅乾模型製作蠟片時，厚度適合維持在 0.8 ～ 1 cm。雖然也可以做更厚的，但模型內的蠟可能會不好脫模。

如果要用恐龍等造型比較複雜的餅乾模型，記得務必確認模型內的蠟完全凝固。想確保完全凝固，夏天可以把蠟片放進冰箱，冬天則放在寒冷的窗台邊，這樣蠟就會收縮，從模型上自動脫落。

如果想要把蠟燭燒得乾淨又節省，就要好好保養蠟燭。如果沒有保養的話，可能會出現隧道現象，或者產生過多黑煙，導致不能好好享受蠟燭的樂趣。

容器蠟燭：從點燃到清洗容器

第一次點燃容器蠟燭時，要維持燃燒 2 ～ 3 小時以上，使蠟燭上層表面均勻熔化。如果沒有均勻熔化到容器內緣最外側的蠟，只在燭芯周圍熔了一圈就熄掉蠟燭，那接下來就會只在這一圈痕跡內燃燒，引發隧道現象。

蠟燭全部燒完後，將容器內剩餘的蠟盡量用衛生紙擦掉，再用清水和清潔劑把殘留的蠟洗乾淨後，容器就可以重新利用。如果洗不乾淨，可以用吹風機或熱風槍使餘蠟熔化，再行清除。此時絕對不可以把熔解的蠟倒入下水道，因為蠟在室溫中容易凝固，很可能會導致水管阻塞。

柱狀蠟燭：儘管燃燒時要注意許多小細節，但樂趣十足

柱狀蠟燭的燭芯尺寸和直徑不好計算，很難像市售蠟燭那樣燒得乾淨又美觀，如果想把柱狀蠟燭燒得乾淨，燃燒時必須格外注意。假如燃燒時蠟流下表面，只有單側熔化形成蠟淚時，要先將燭火熄滅，將變長的燭芯剪短 2 ～ 3mm，再將蠟燭邊緣的蠟往燭芯聚攏，或者把流下來的蠟液刮除，阻絕蠟淚延伸。不過重新燃燒一段時間後，蠟燭還是會燒出孔洞或隨著蠟熔化流出蠟淚，這時重複使用同樣方式阻擋即可。

一開始會需要反覆進行阻擋蠟淚流勢和豎直燭芯的步驟，因為燃燒時大概每 4 ～ 5 分鐘就會流出新的蠟淚，導致慘劇發生，但等燃燒到一定程度後（圓錐形蠟燭約燃燒 5cm 後），蠟燭上方會變寬，開始形成一攤蠟池（wax pool）。這時就幾乎不需要進行上述的燃燒步驟了。

點柱狀蠟燭時必須不停觀察，如果覺得麻煩，可以把柱狀蠟燭放進有深度的容器中燃燒。熔化的蠟會凝結在容器中，燒法類似容器蠟燭，建議盡量選擇直徑與柱狀蠟燭相似的容器。

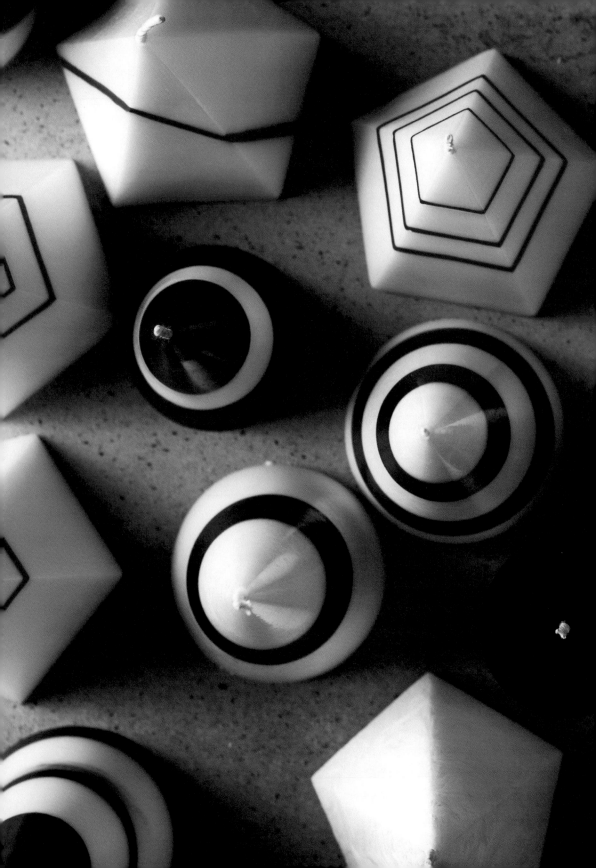

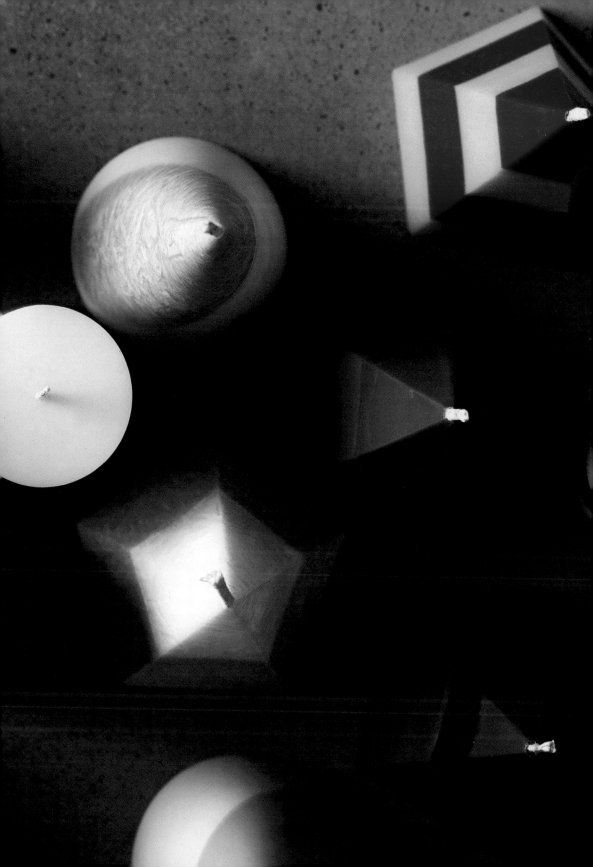

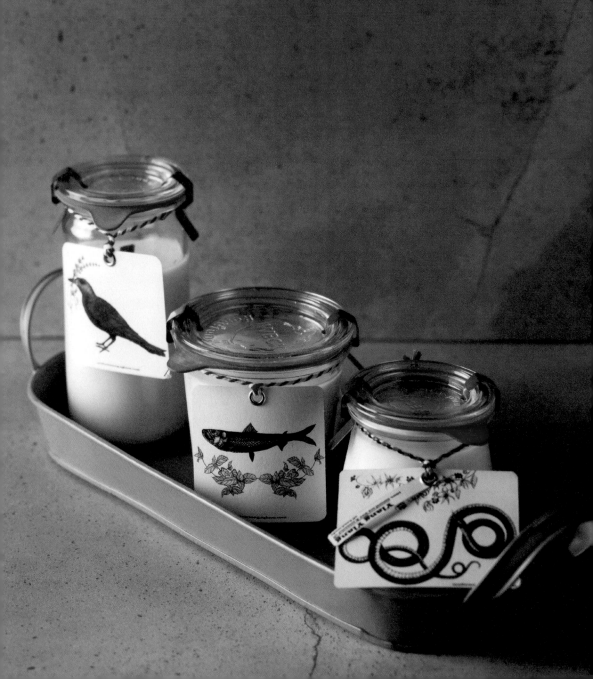

11 種讓手作蠟燭更有型的標籤

只要剪下就能獲得別出心裁的標籤!

這裡準備了 4 種任何蠟燭都能使用的基本標籤,4 種適合本書所介紹的圓柱型蠟燭、黑白條紋蠟燭、玩具蠟燭、香菇蠟燭的標籤,以及 3 種讓薰衣草、薄荷、依蘭依蘭香氛蠟燭更顯清幽的標籤;只要剪下來、打個洞、綁上繩子或緞帶,再打個結就可以完成!或是在洞的前後壓上雞眼扣,瞬間就能變成一張與眾不同的高級標籤。

TO.

FROM.

TO.

FROM.

TO.

FROM.

TO.

FROM.

"GOOD NIGHT, EVERYBODY."
-Mr. Duck

"B&W STRIPES ARE CLASSIC."
-a Badger

"WOODBRICKS ARE FUN."
-a Baby Beaver

WONDERFUL MUSHROOMS

LAVENDER

PEPPERMINT

YLANG YLANG